We certainly do not discover the fascination of Lake Garda, nor its prowess to be immortalized through the shots of a camera. Today we do not even discover the skill of Hannibal, who has always been ready to delight us with beautiful photographs.

What you will find in "Garda Lake Promenade" is the sensuality of black and white, which magically emphasizes the long lake with shadows and lights of rare beauty.

Every book by Hannibal is high on the quality bar, and "Garda Lake Promenade" is no exception: you just have to leaf through this book dreaming of walking on the magical shores of Lake Garda ...

Fabio Rancati

Non scopriamo certo ora il fascino del lago di Garda, ne la sua predispozione ad essere immortalato attraverso gli scatti di una macchina fotografica. Non scopriamo oggi nemmeno la bravura di Hannibal, da sempre pronto a deliziarci con splendide fotografie.

Quello che troverete in "Garda Lake Promenade" è la sensualità del bianco e nero, che enfatizza magicamente il lungo lago con ombre e luci di rara bellezza.

Ogni libro di Hannibal alza l'asticella della qualità, e "Garda Lake Promenade" non fa eccezione: non vi resta che sfogliare questo libro sognando anche voi di passeggiare sulle magiche rive del lago di Garda...

Fabio Rancati

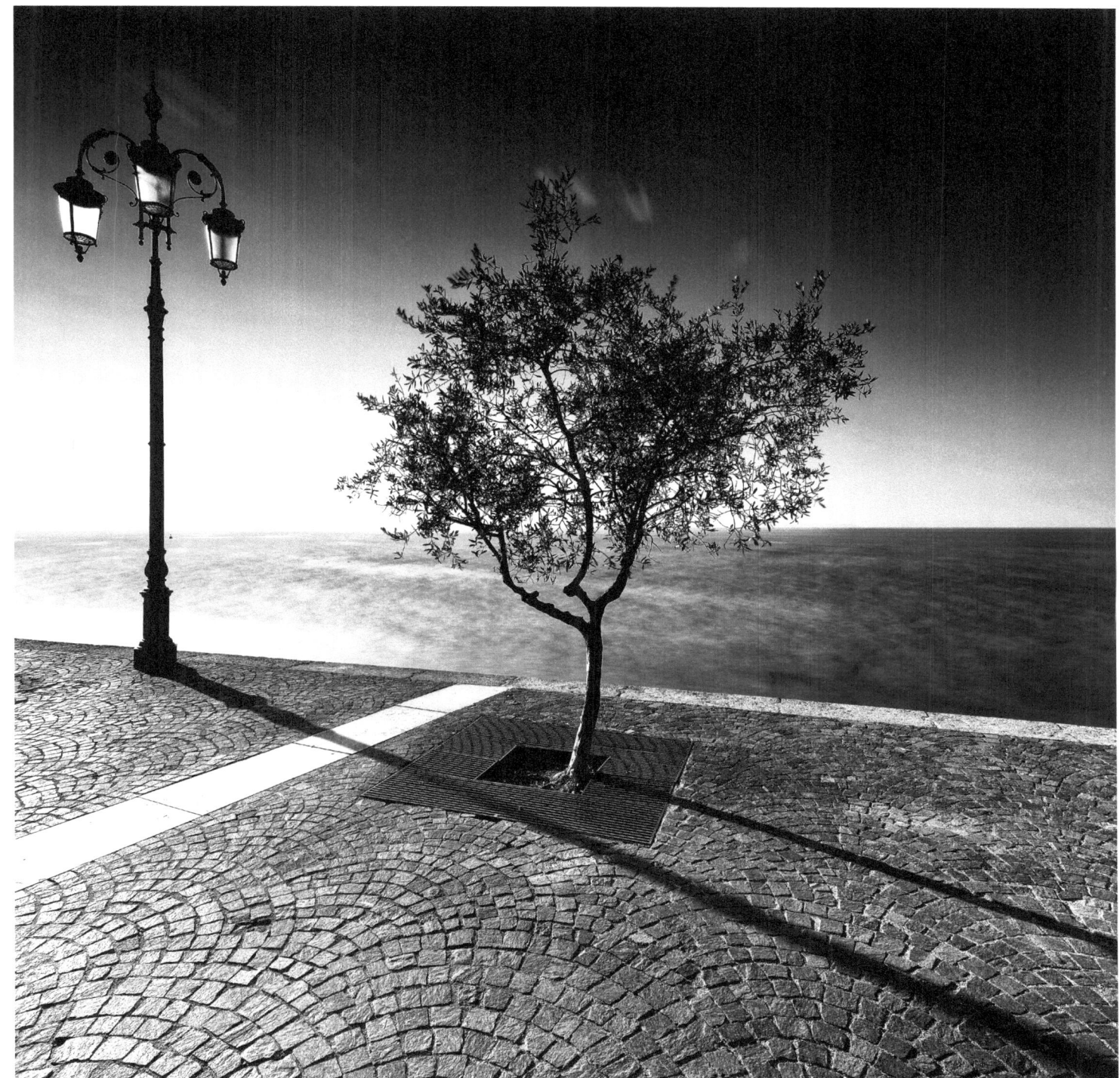

Lazise

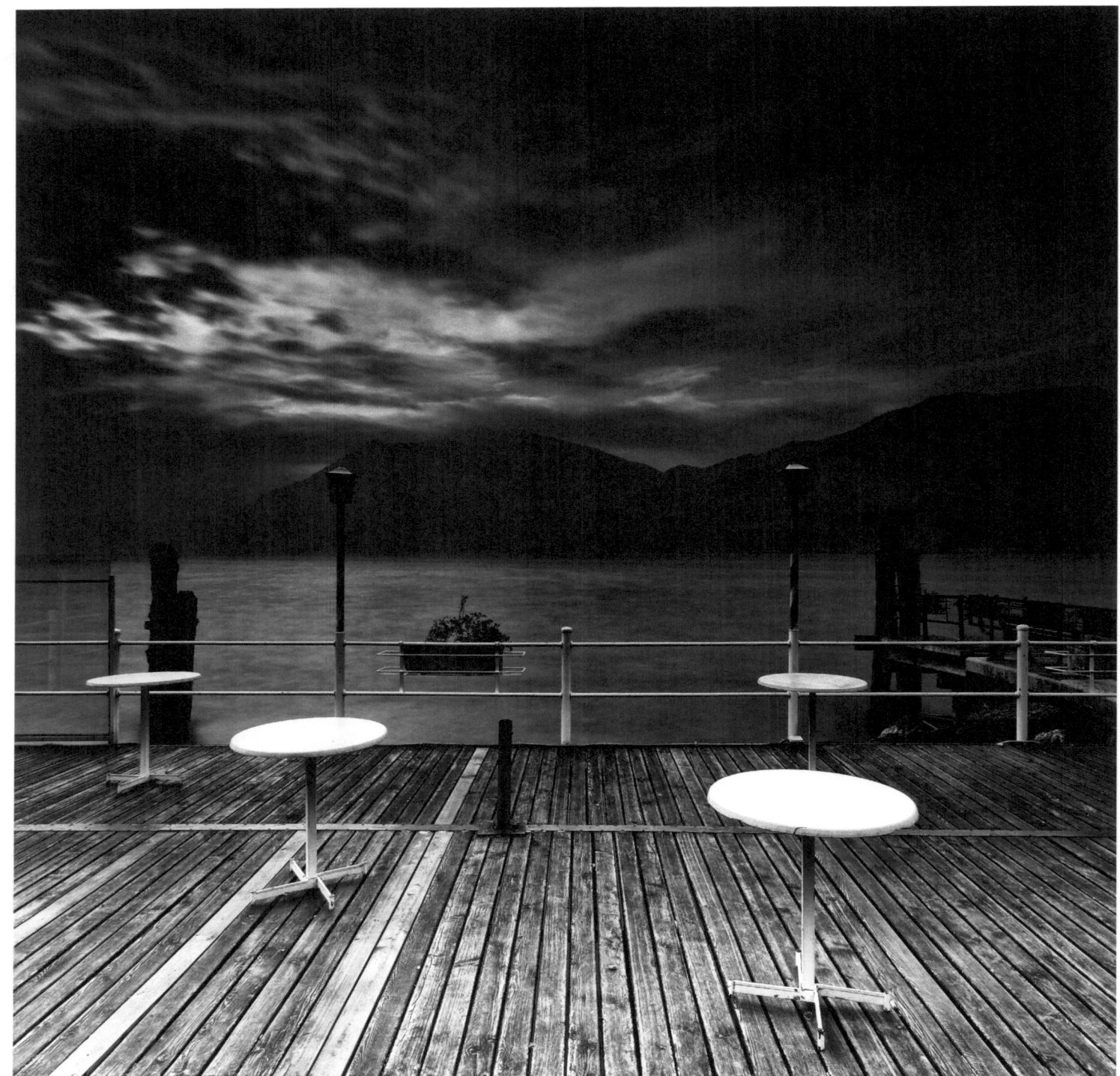
Assenza

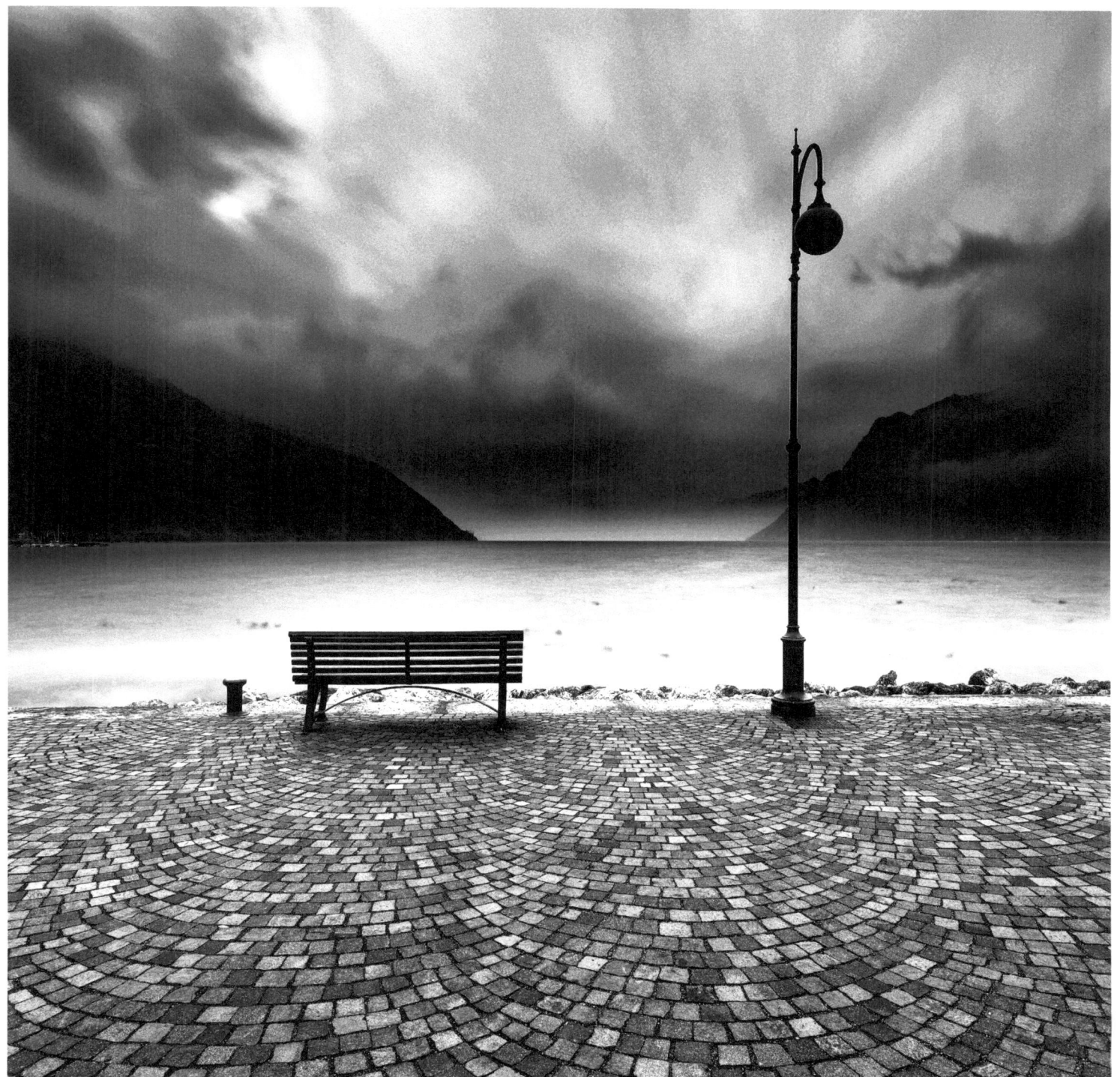

Torbole

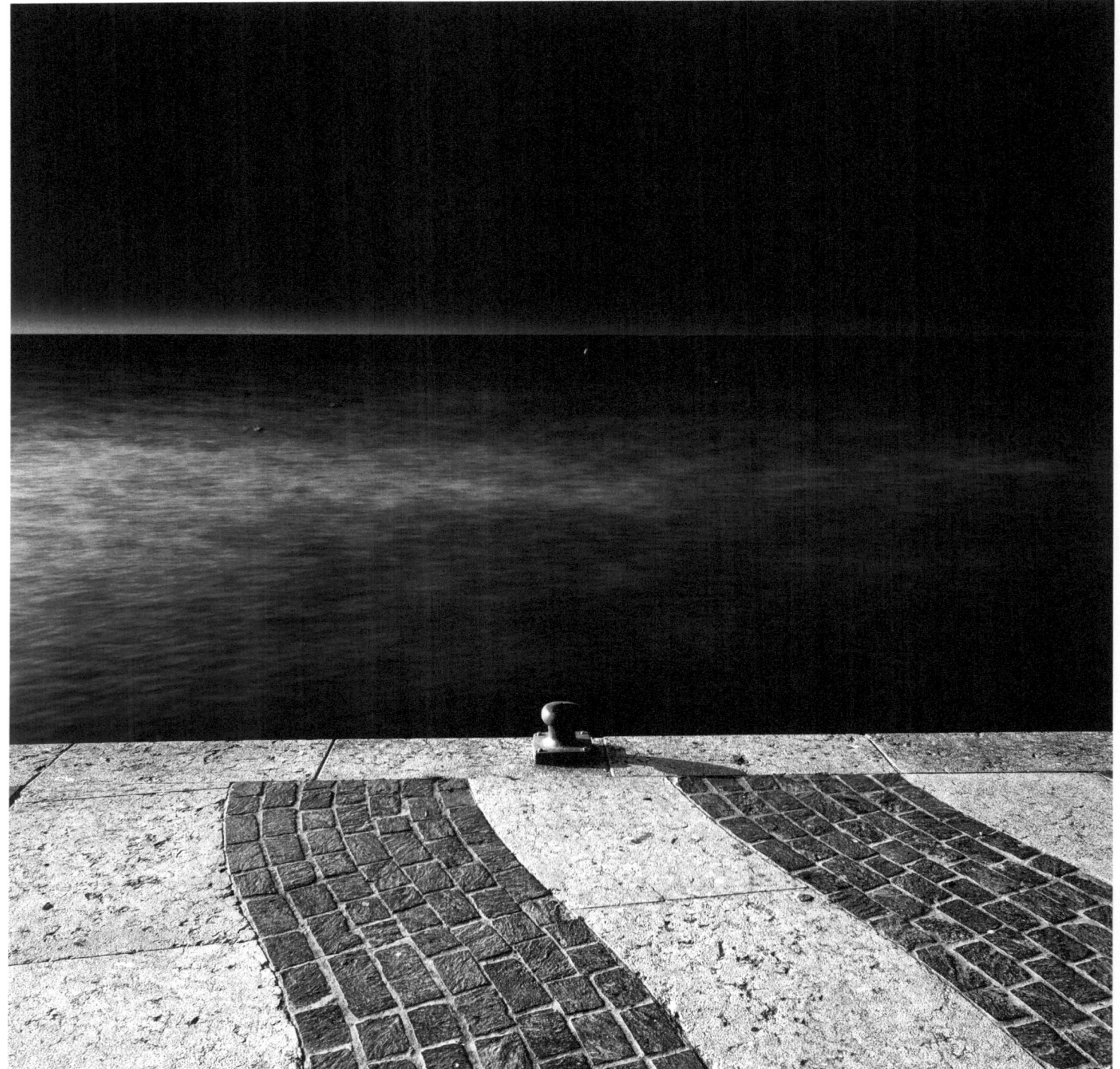

Lazise

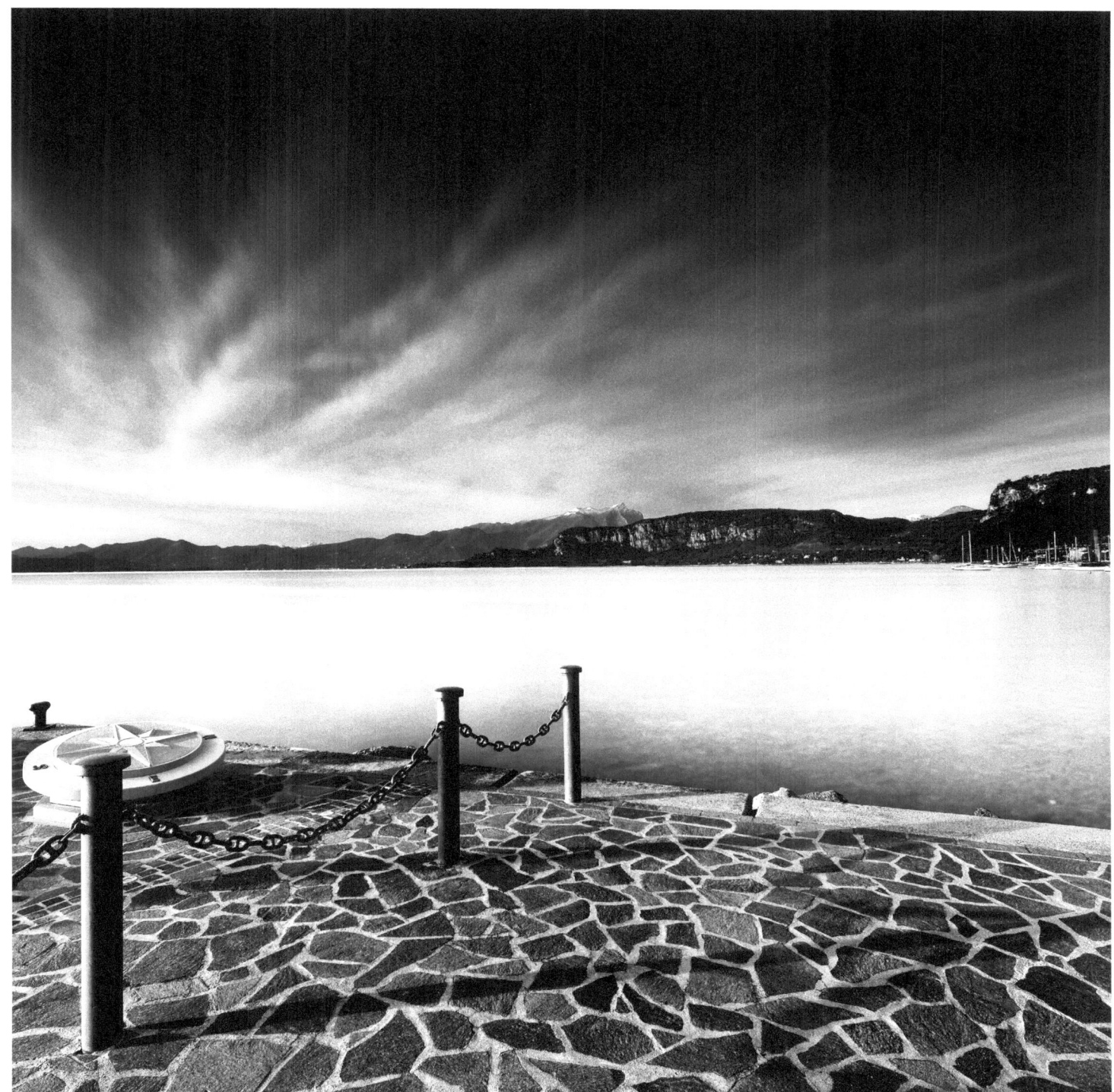

Bardolino

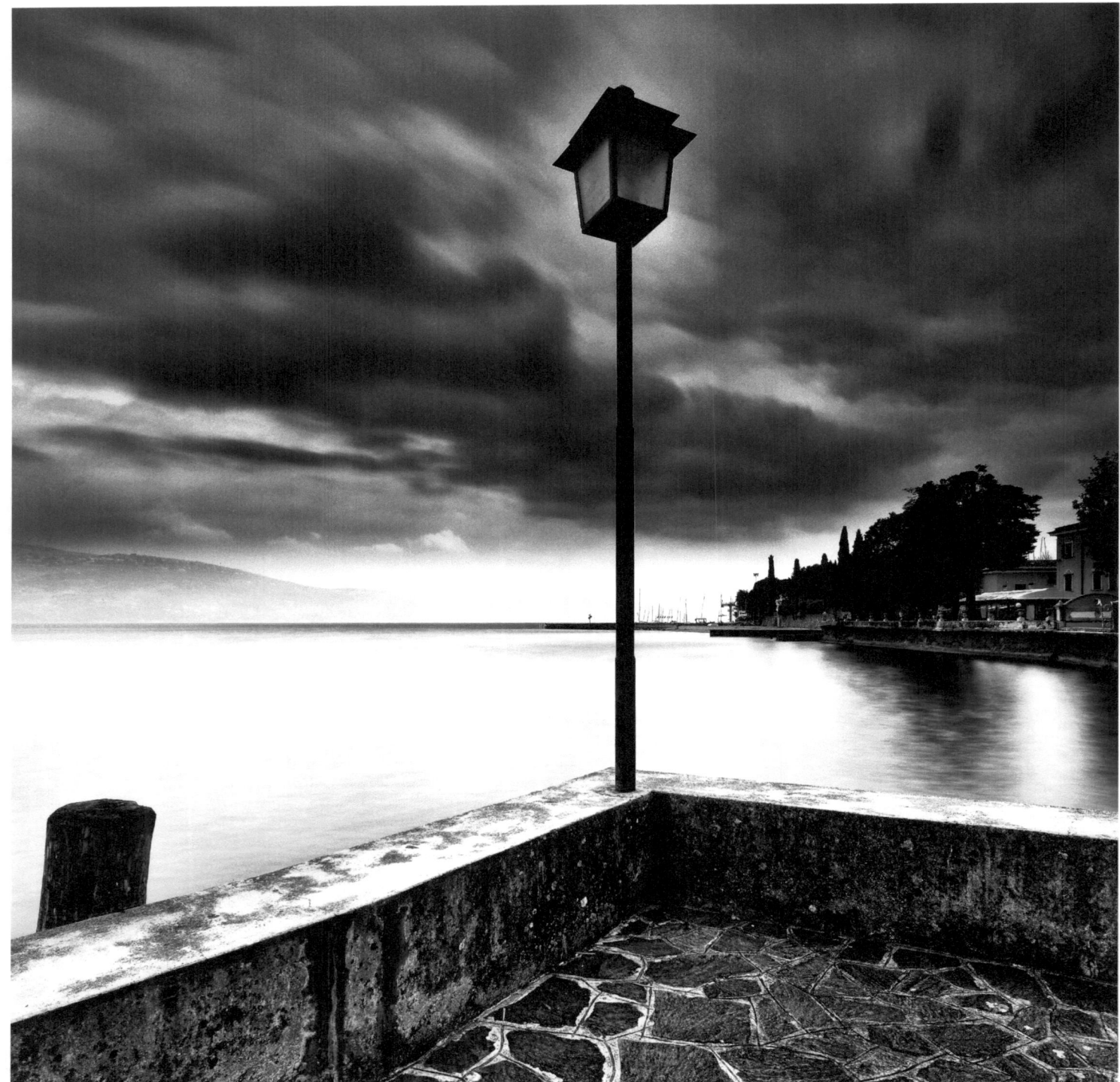
Bogliaco

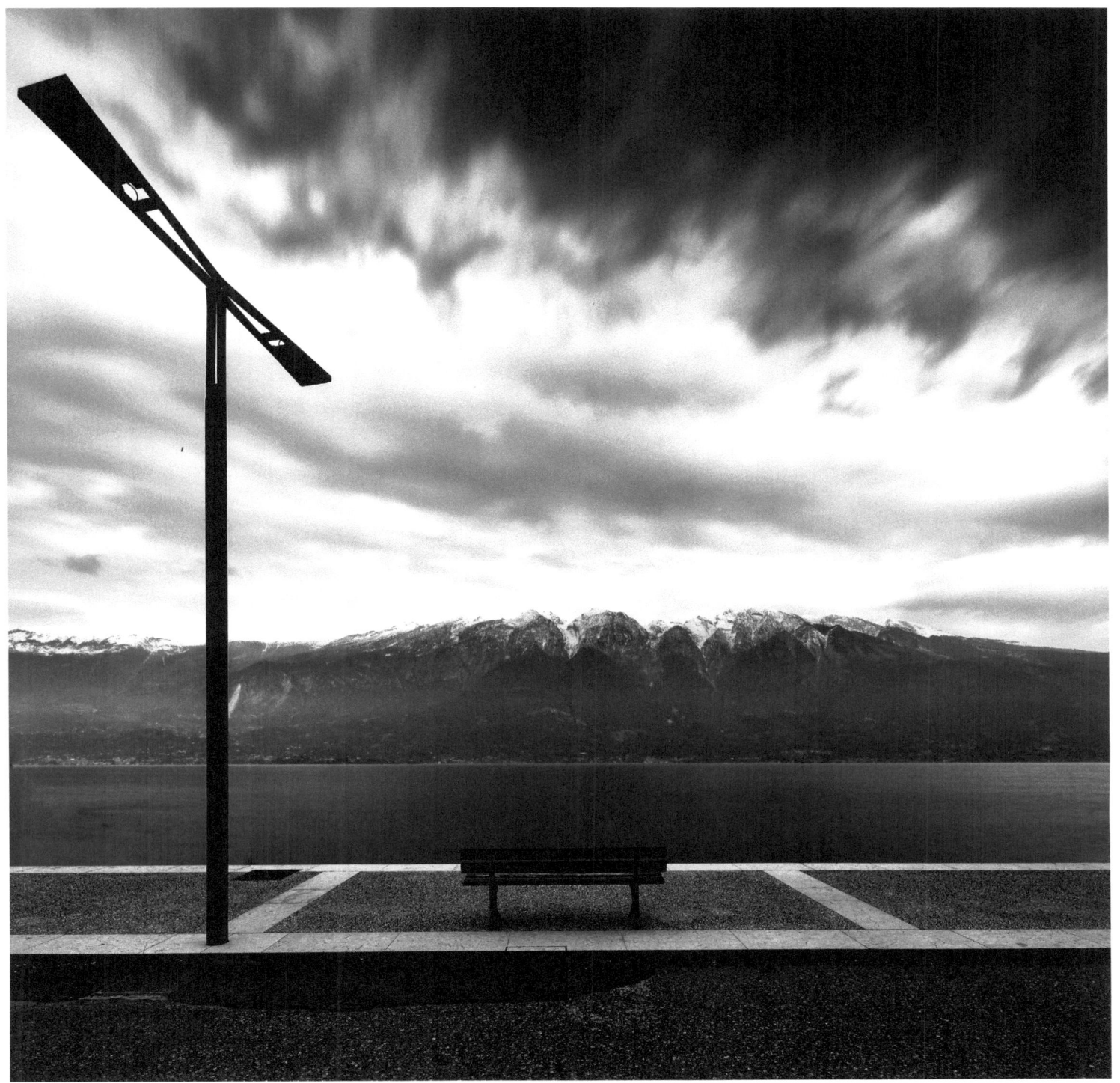
Campione

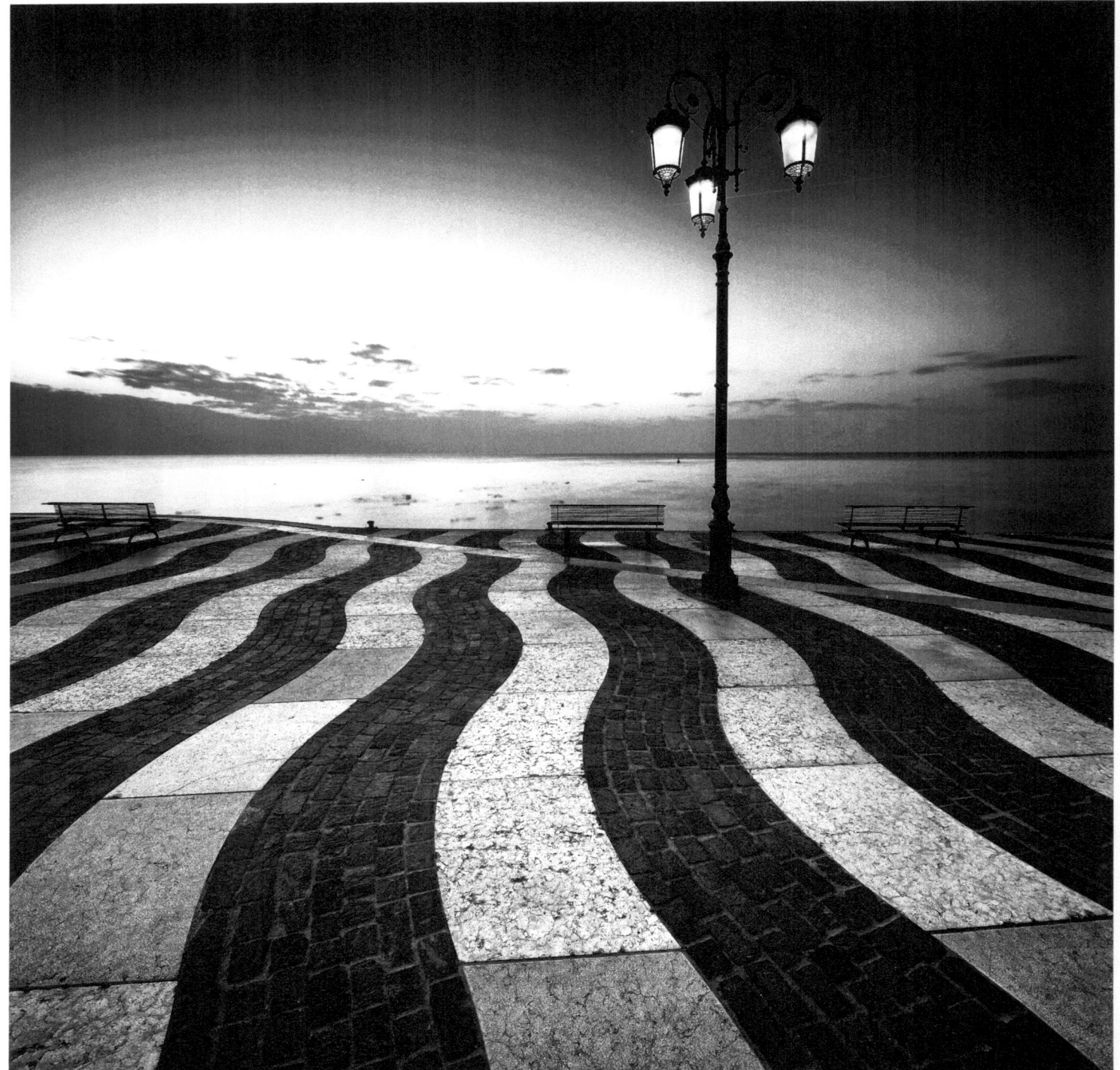
Lazise

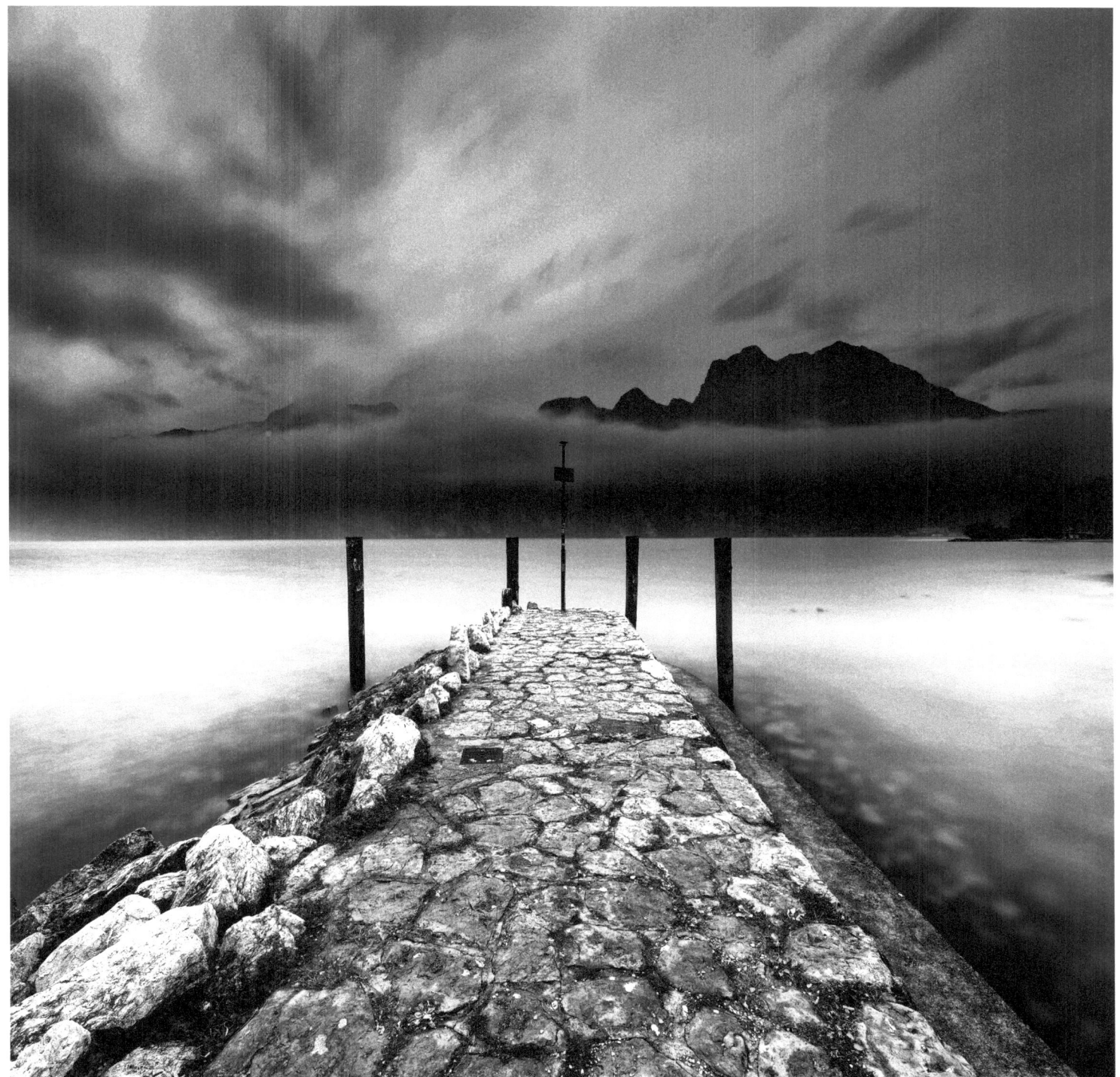
Torbole

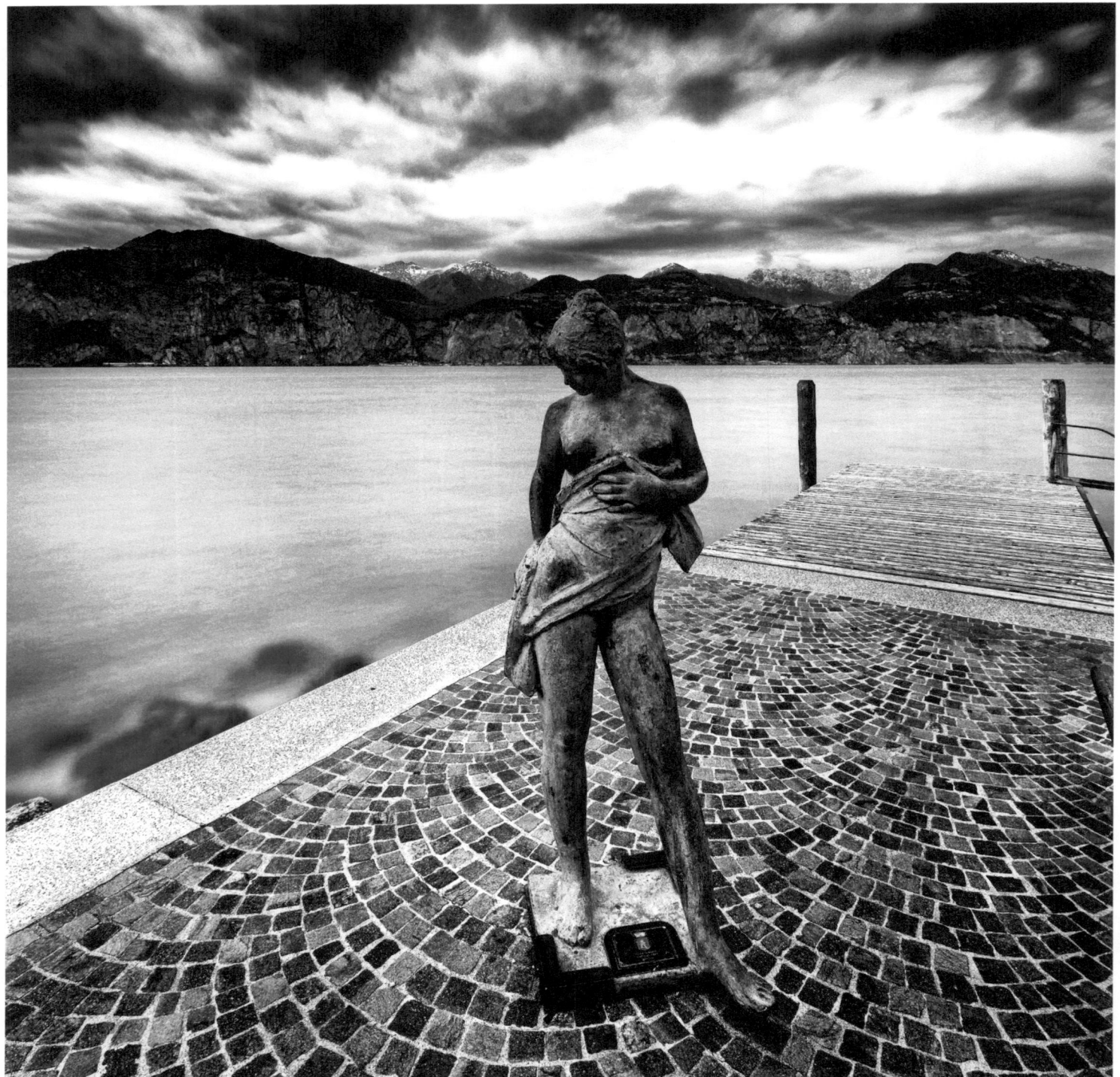
Cassone

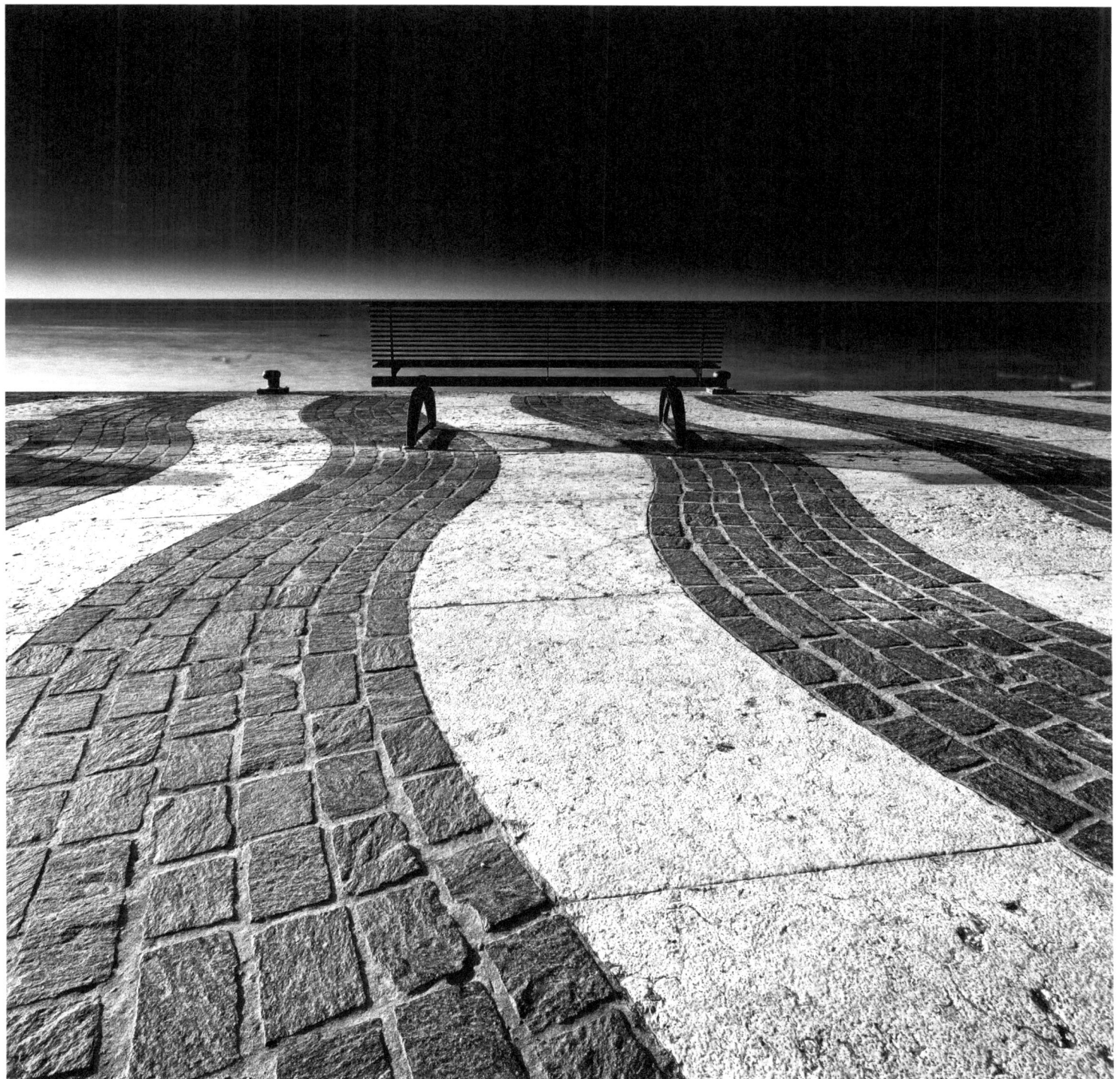
Lazise

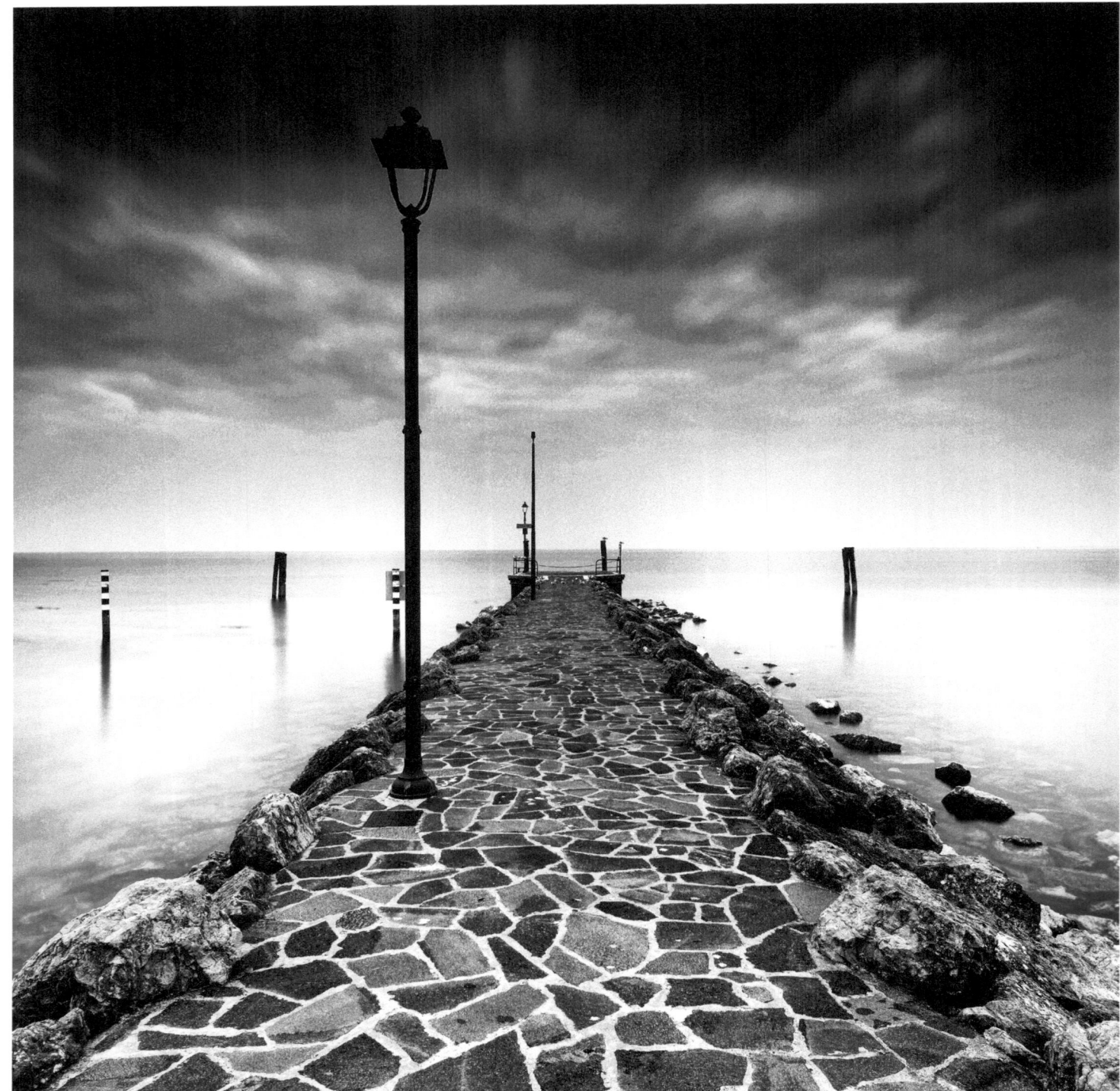
Cisano

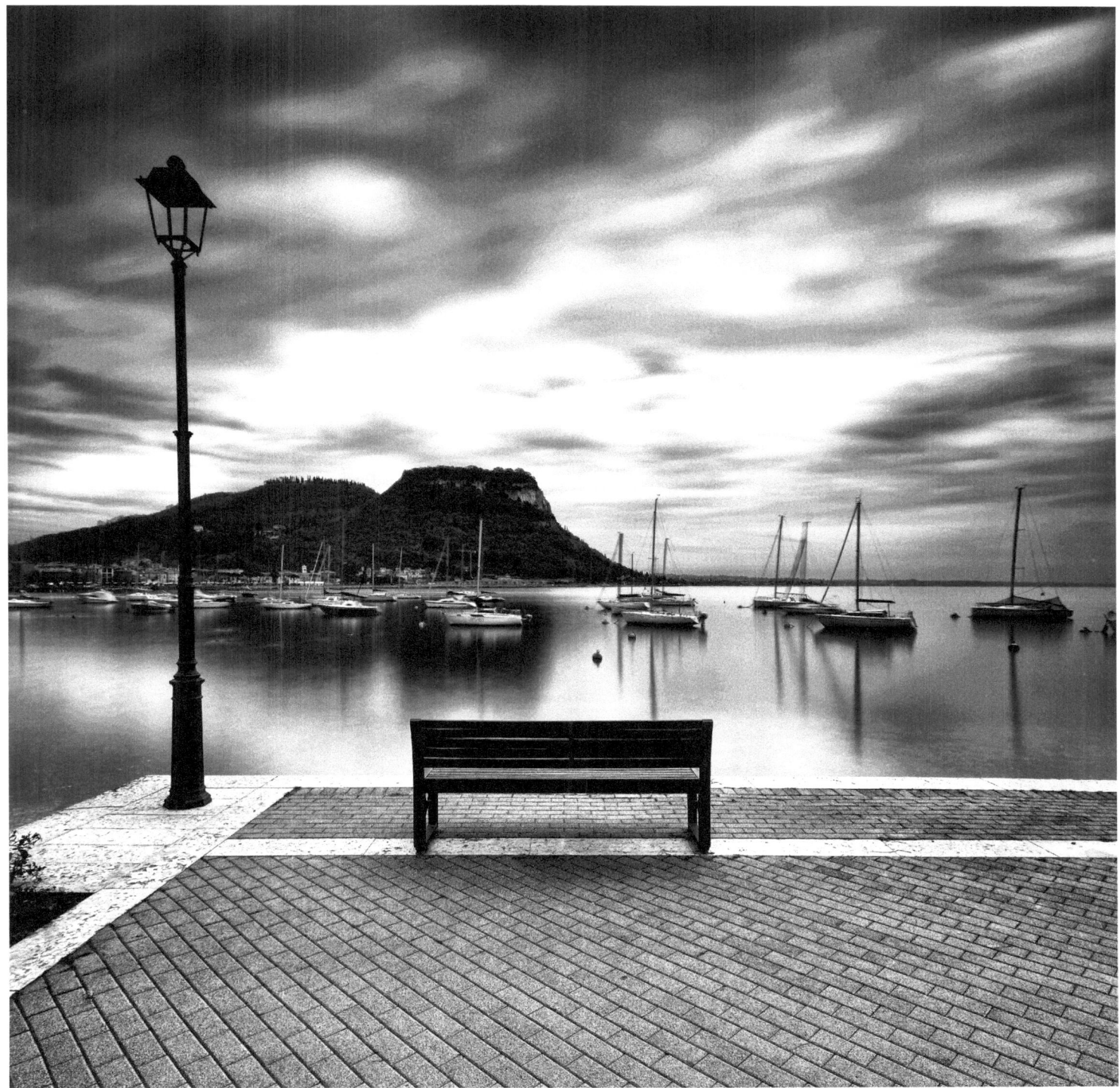

Garda

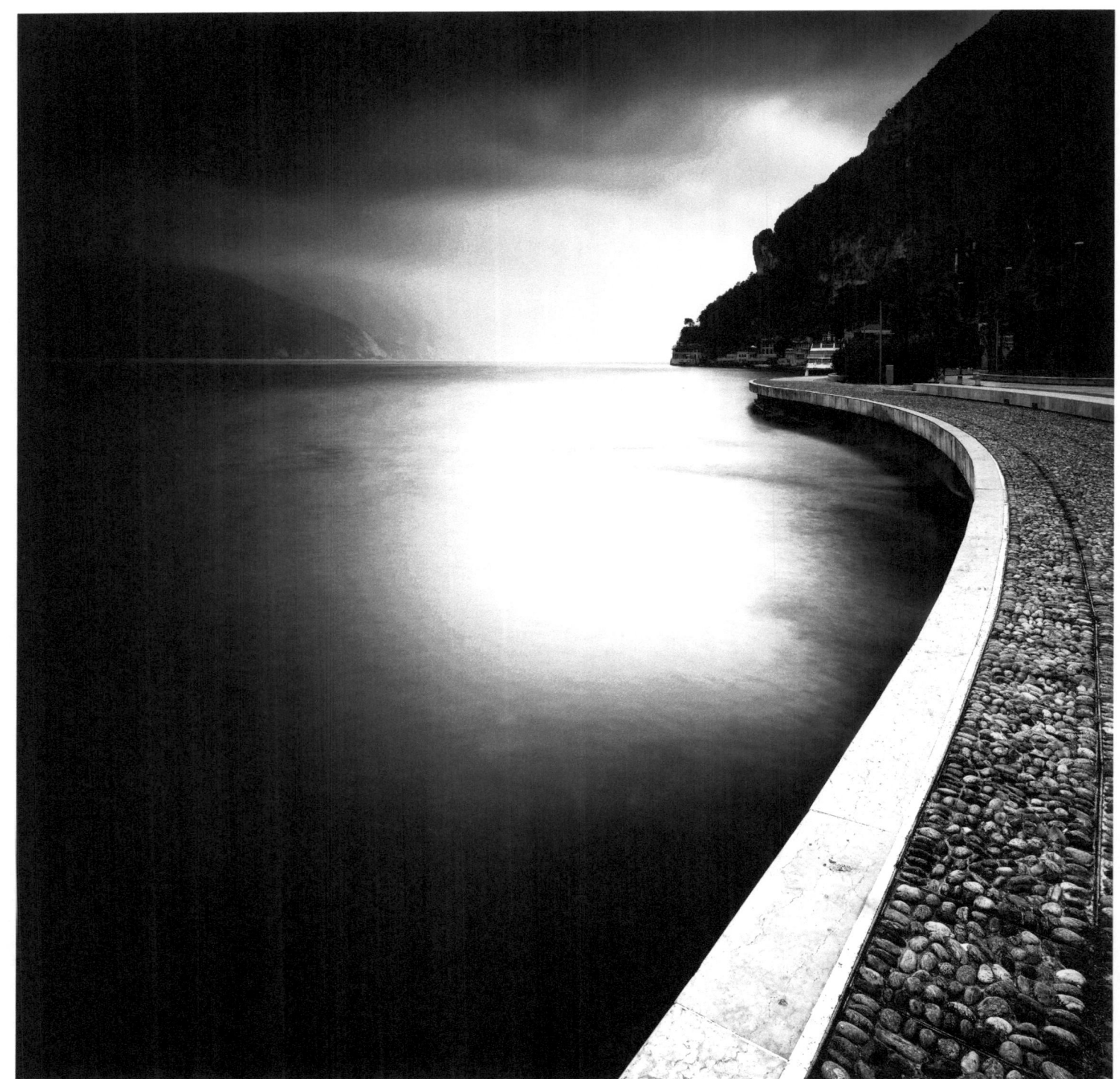
Riva del Garda

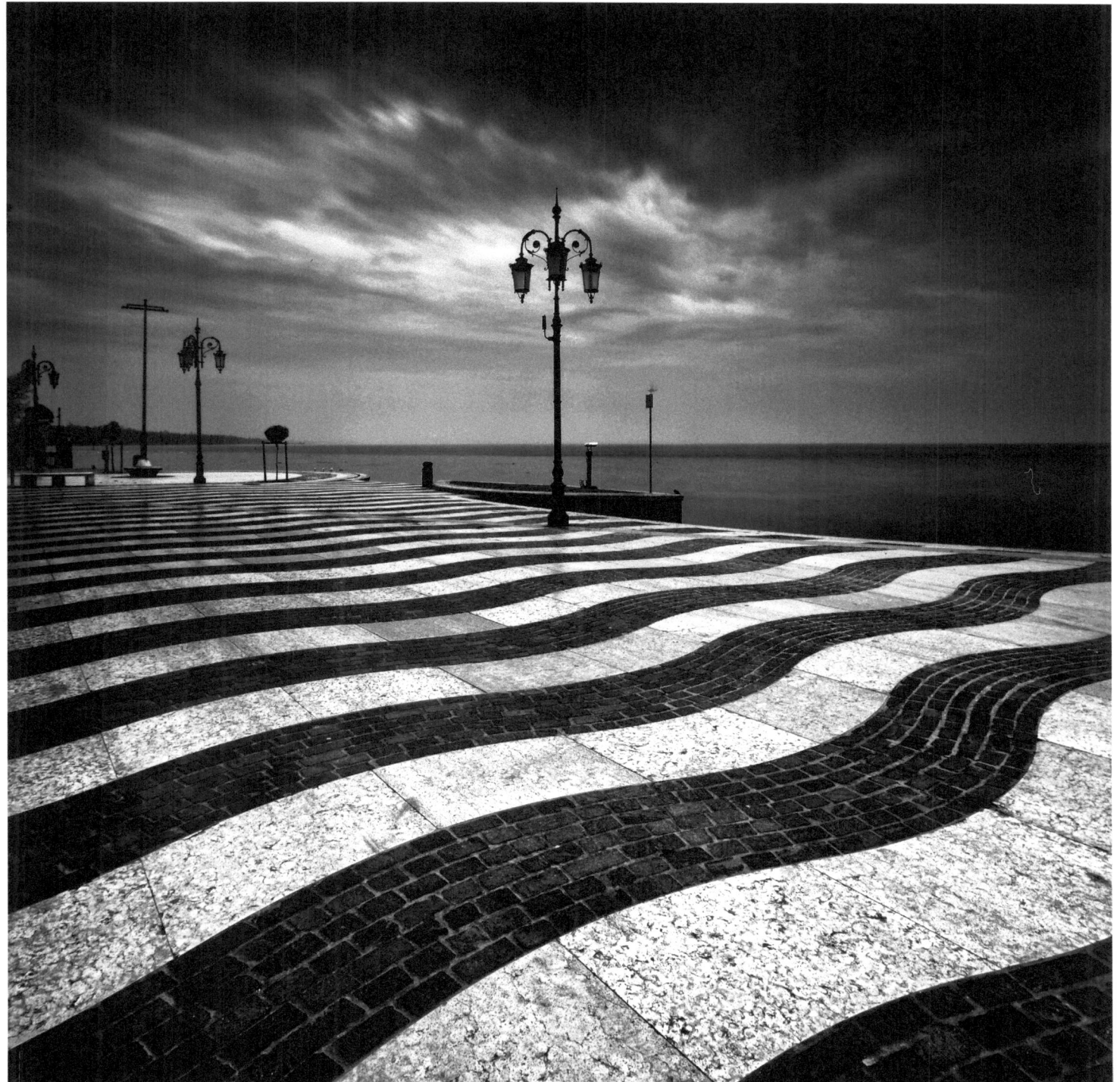
Lazise

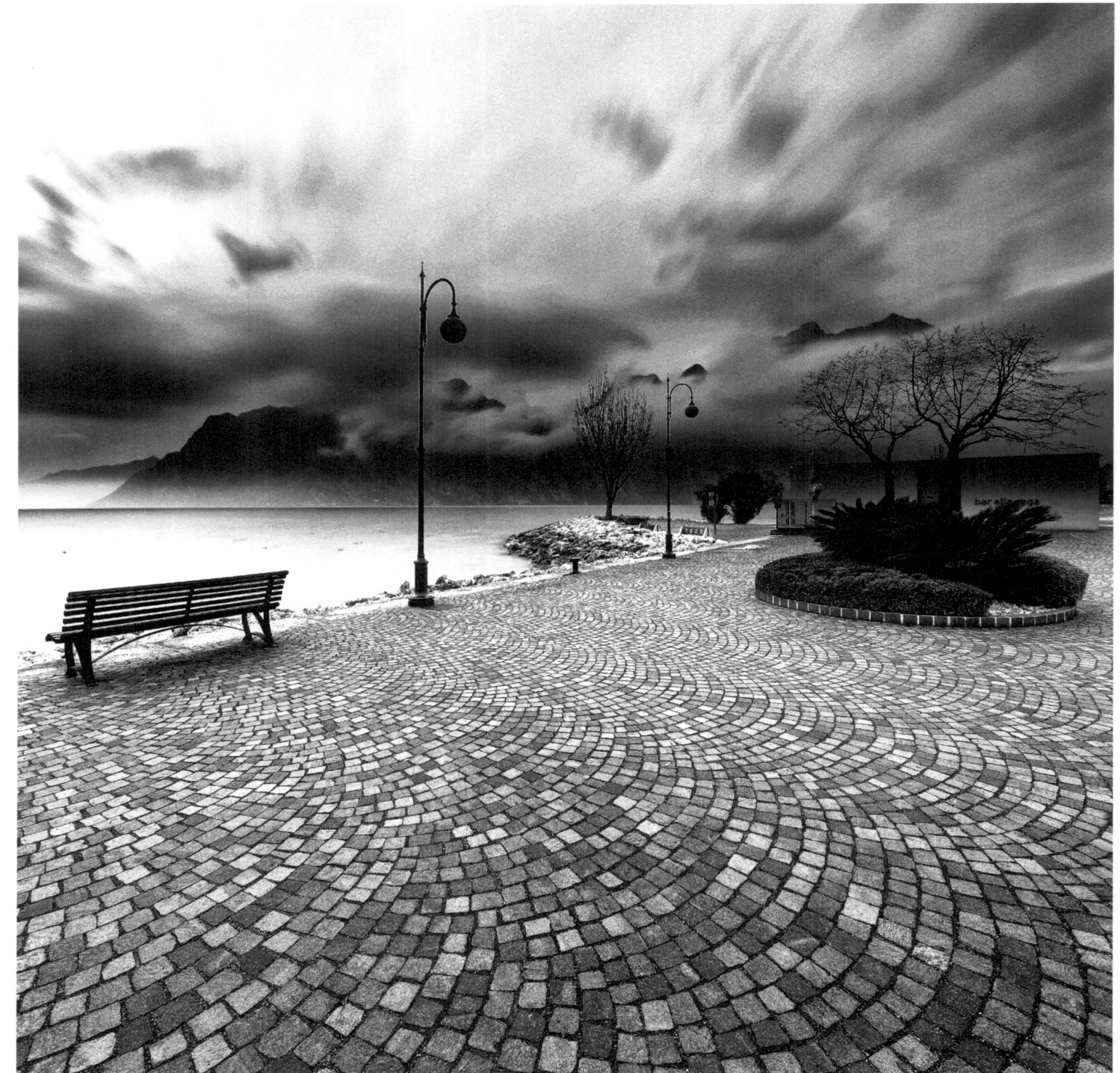
Torbole

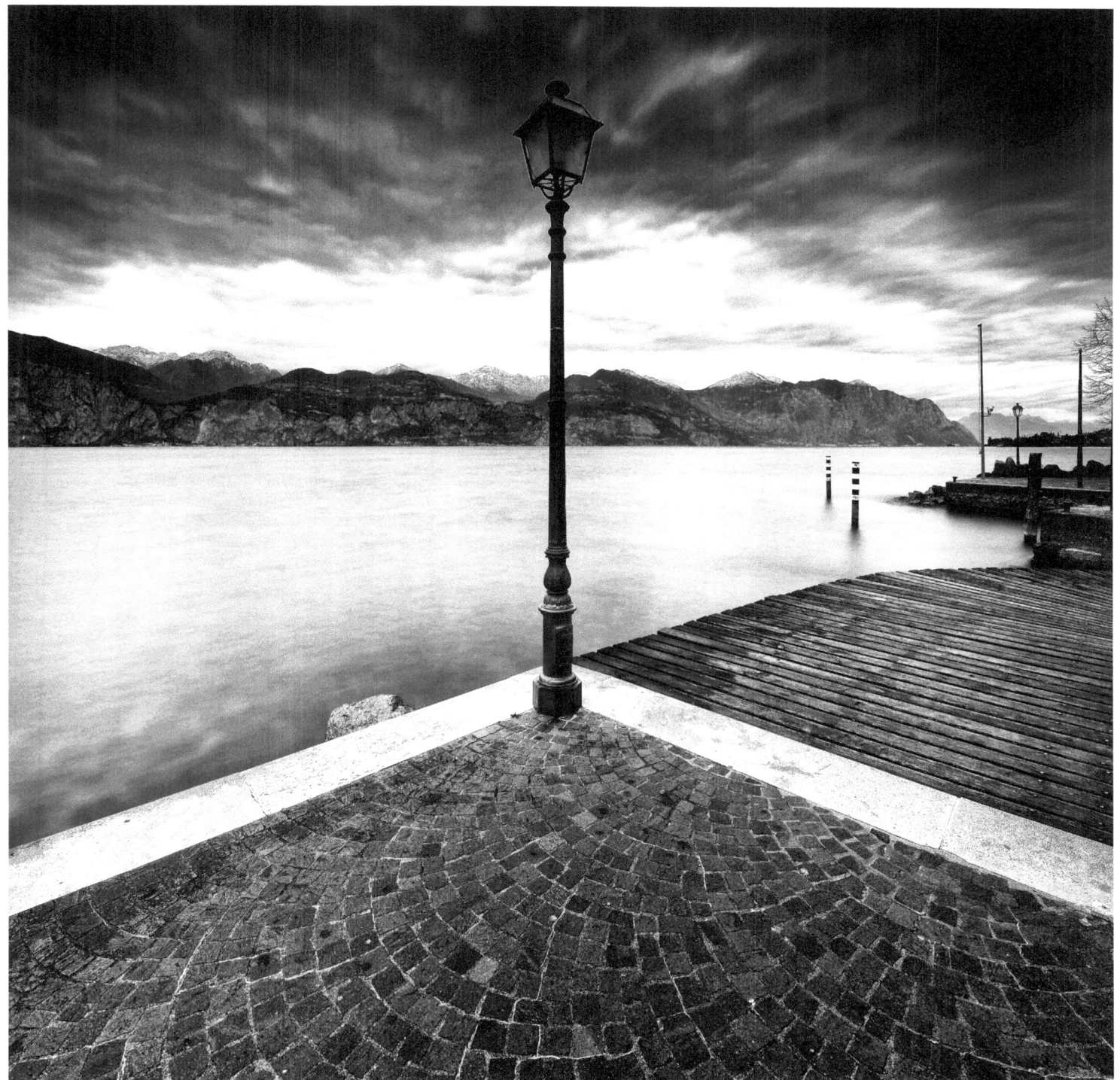
Cassone

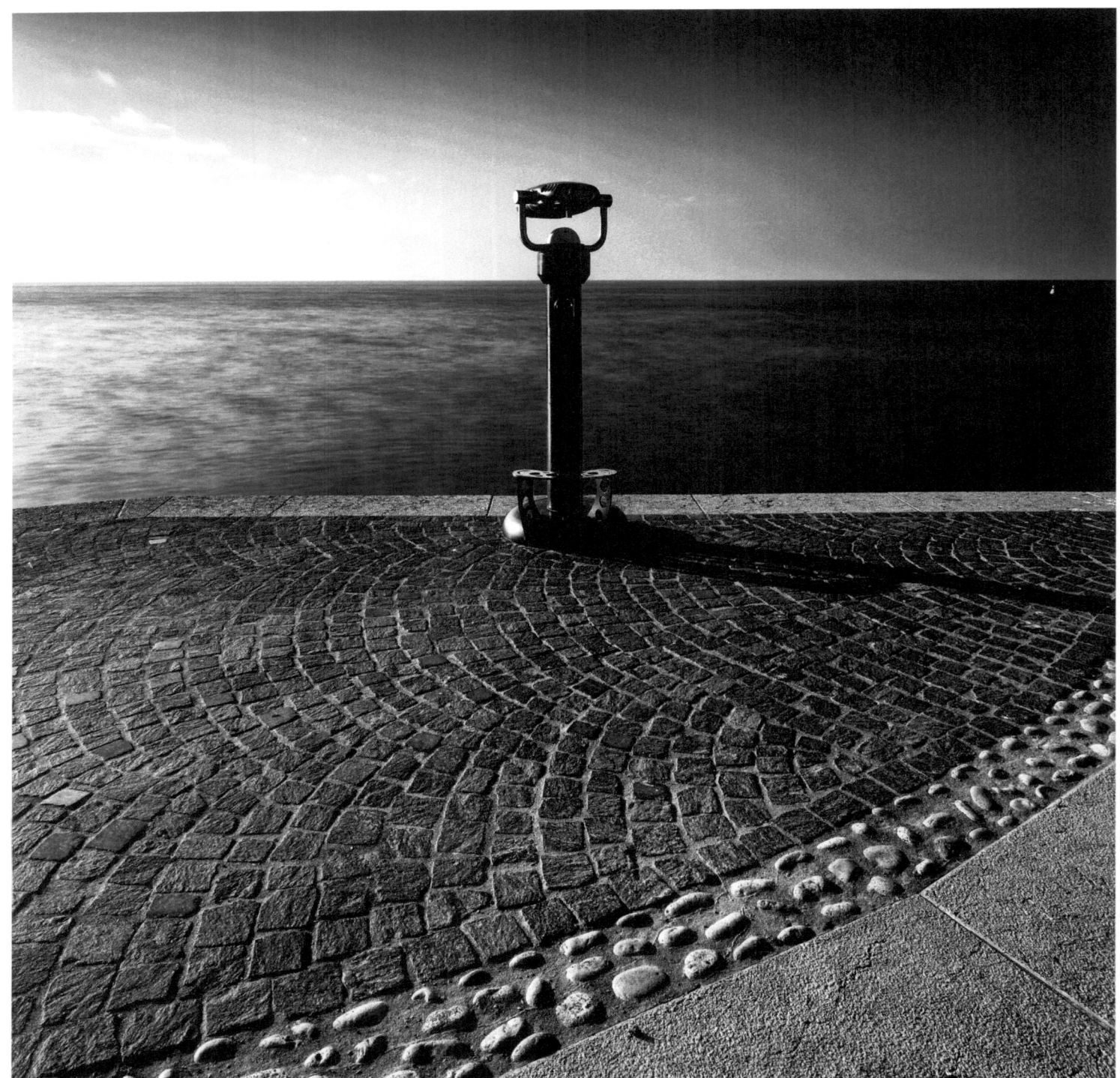
Lazise

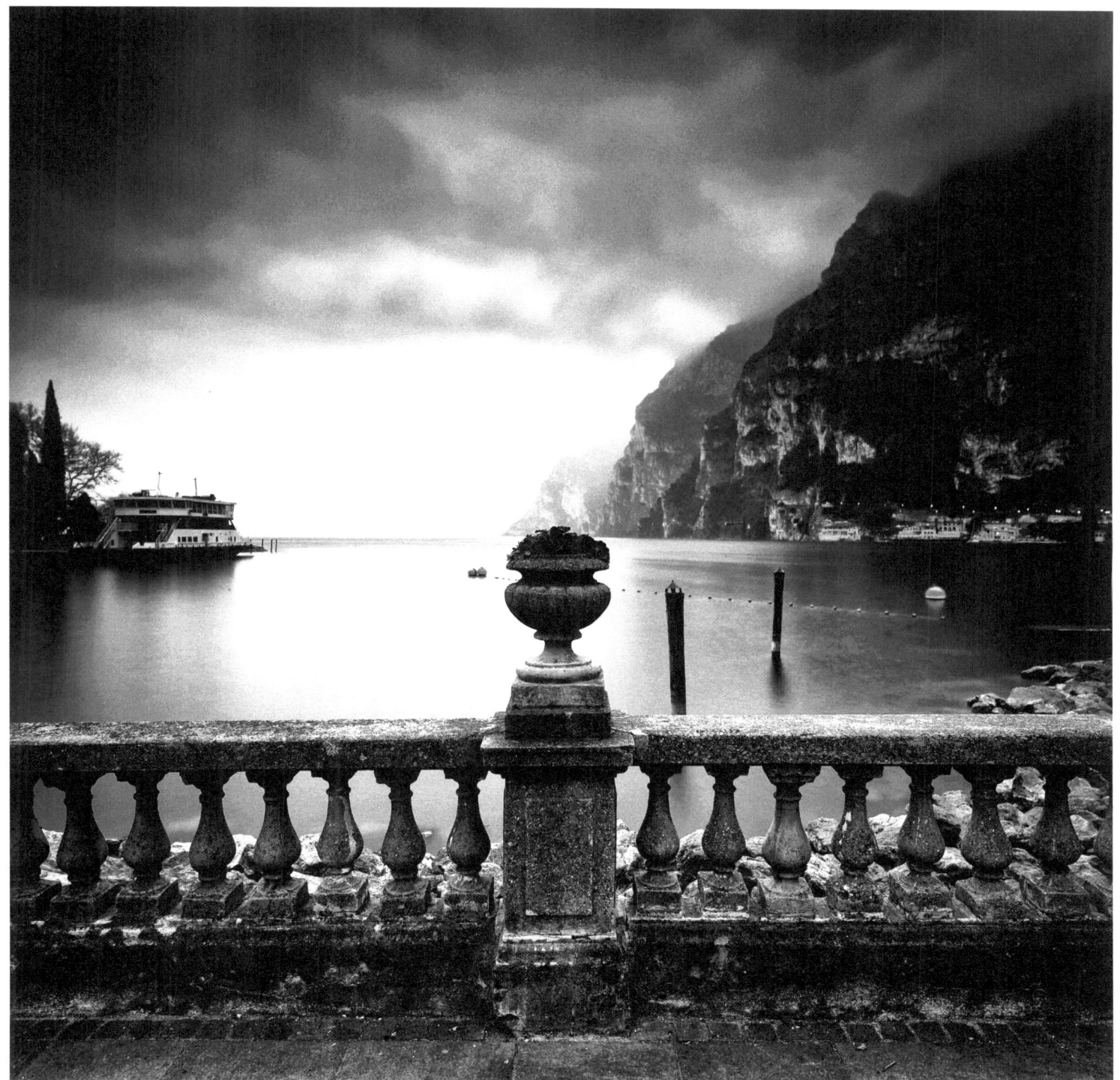
Riva del Garda

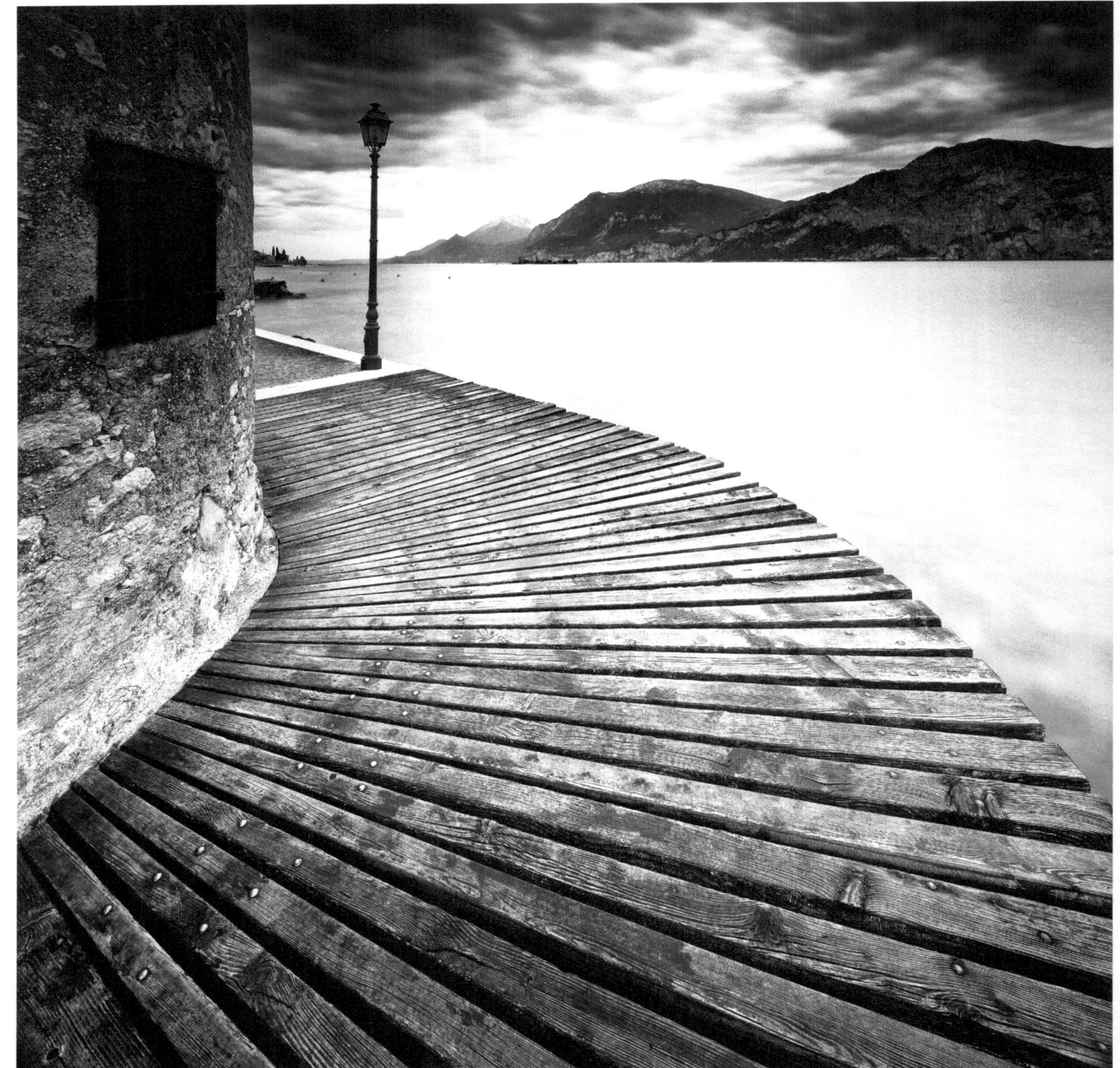
Cassone

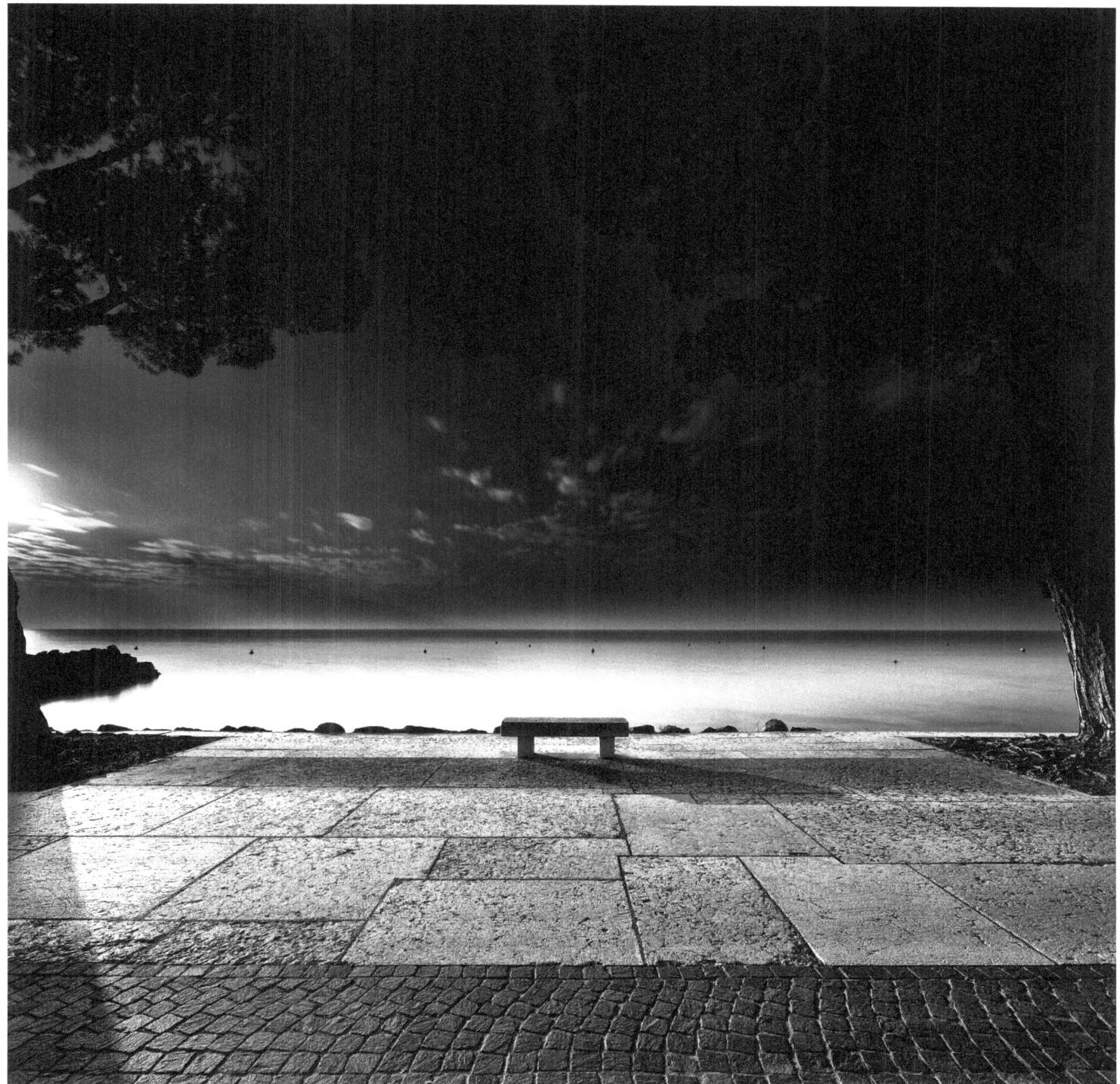
Lazise

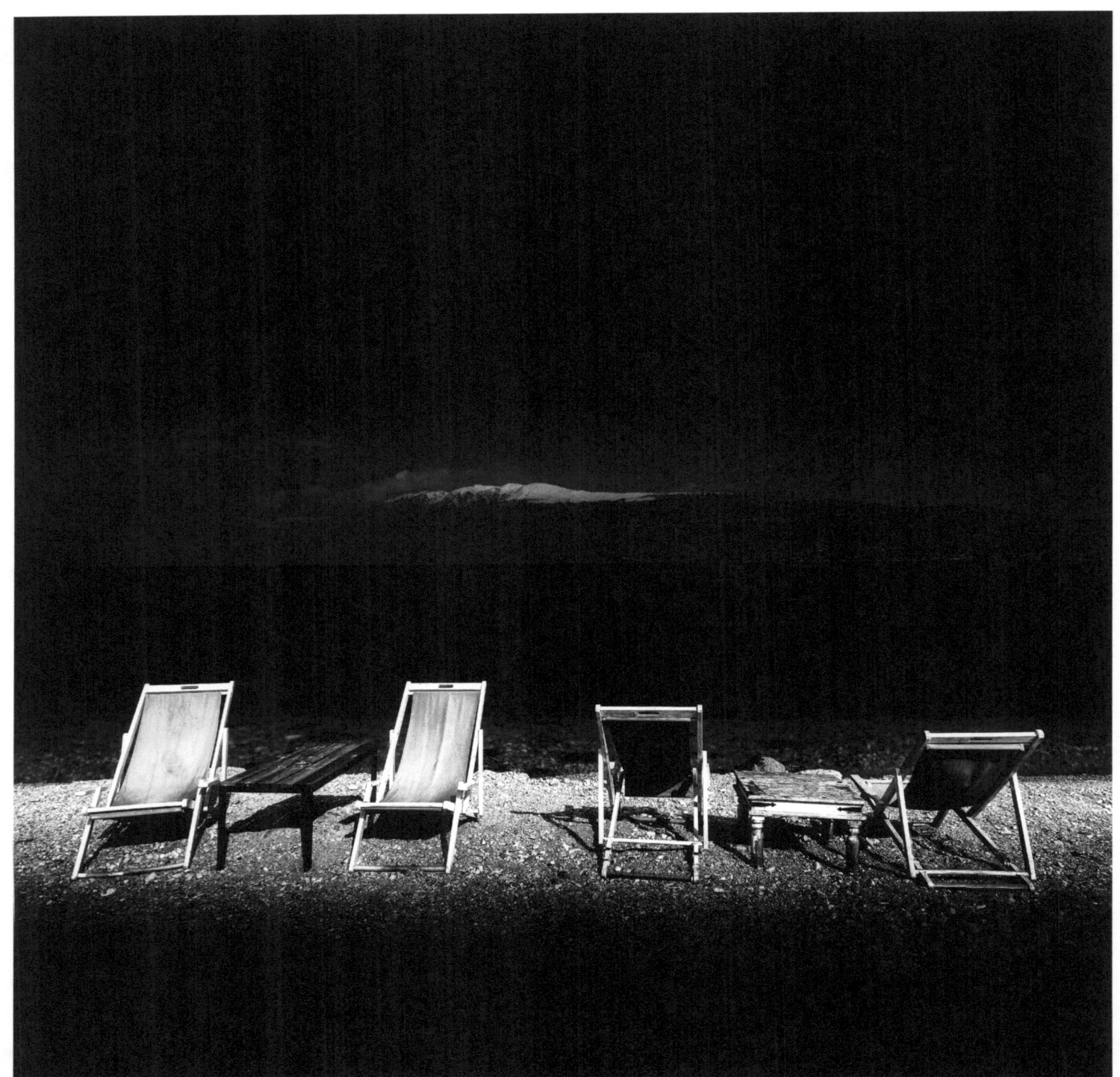
Toscolano Maderno

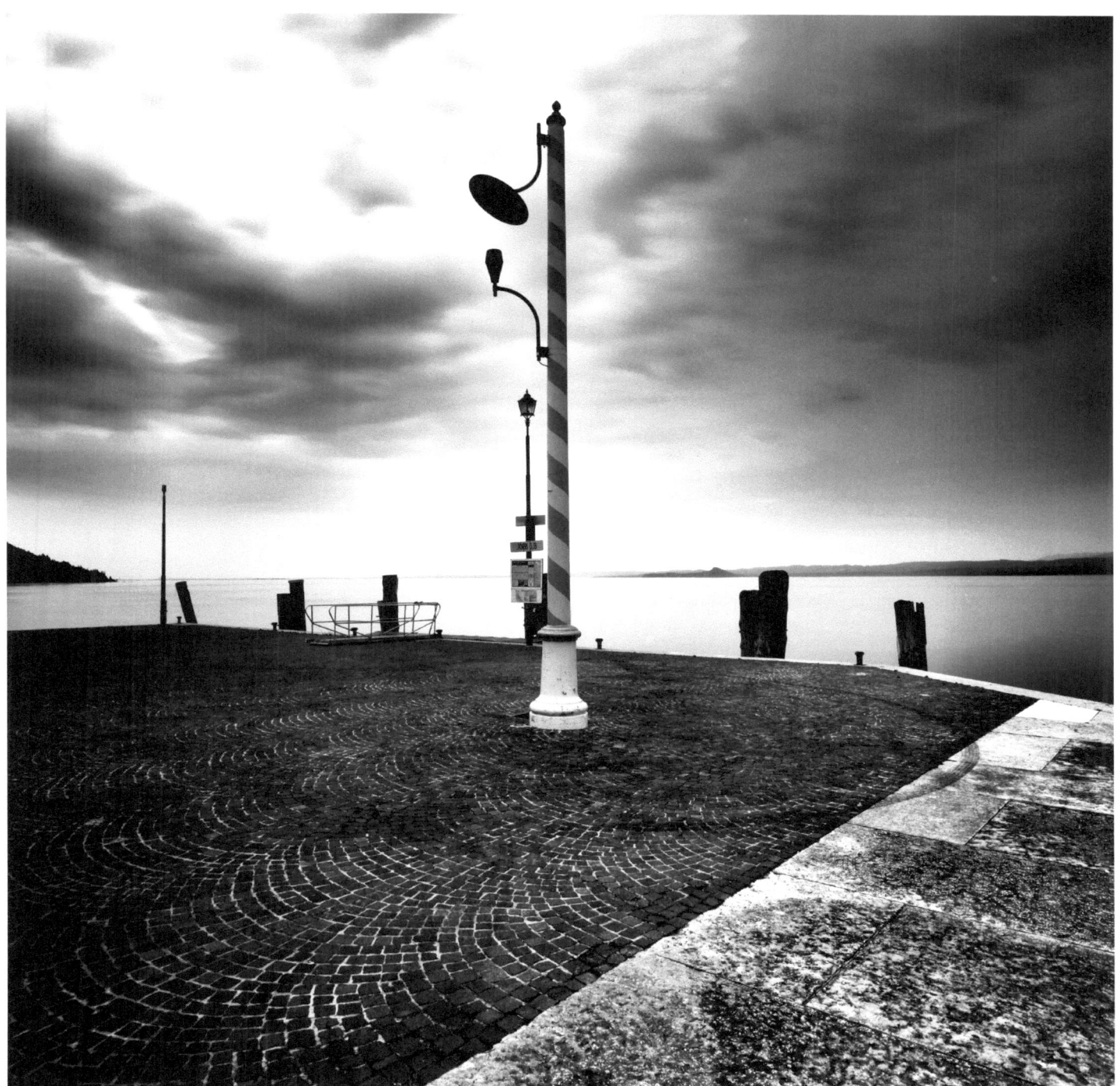

Torri del Benaco

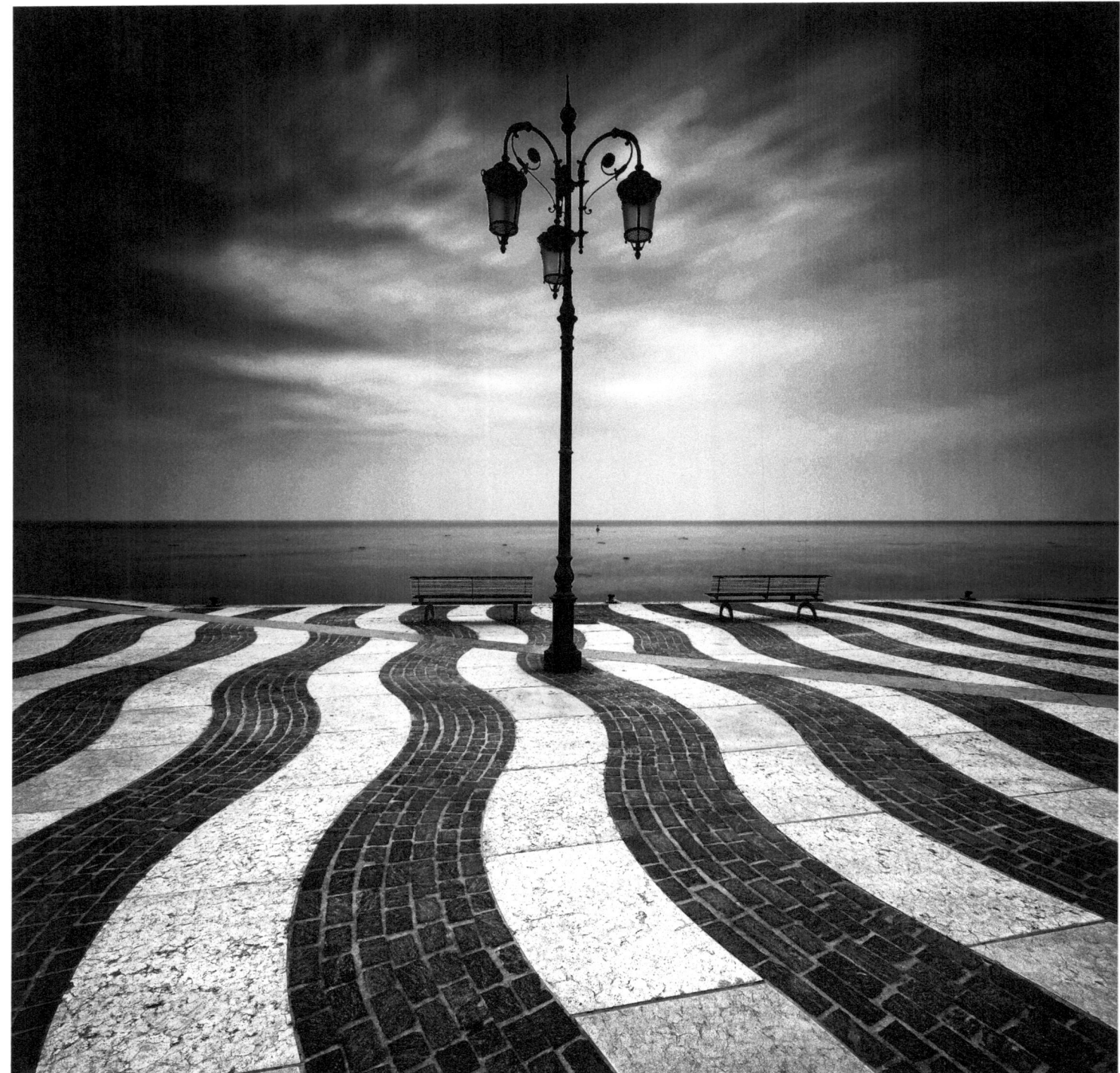

Lazise

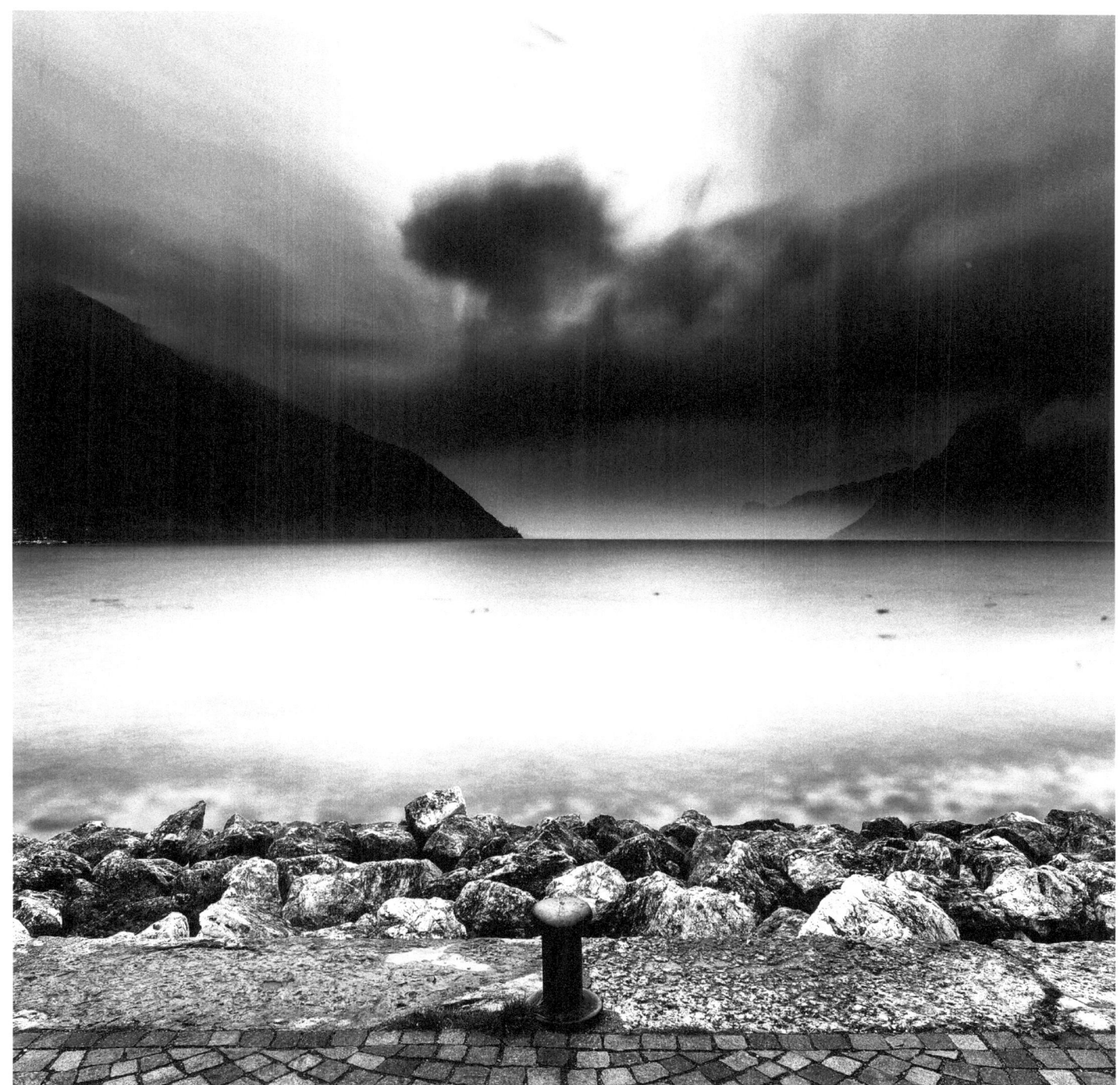
Torbole

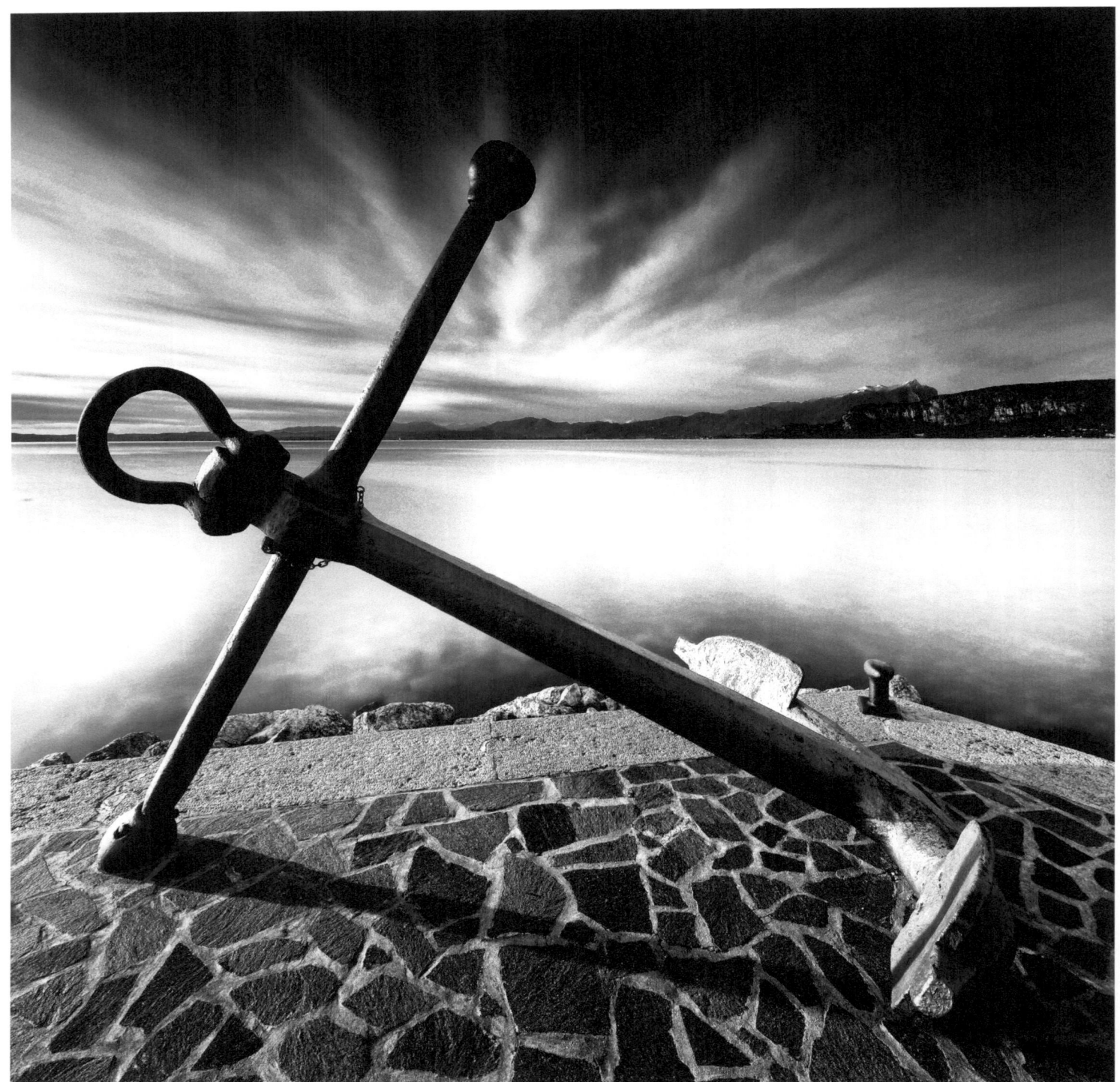
Bardolino

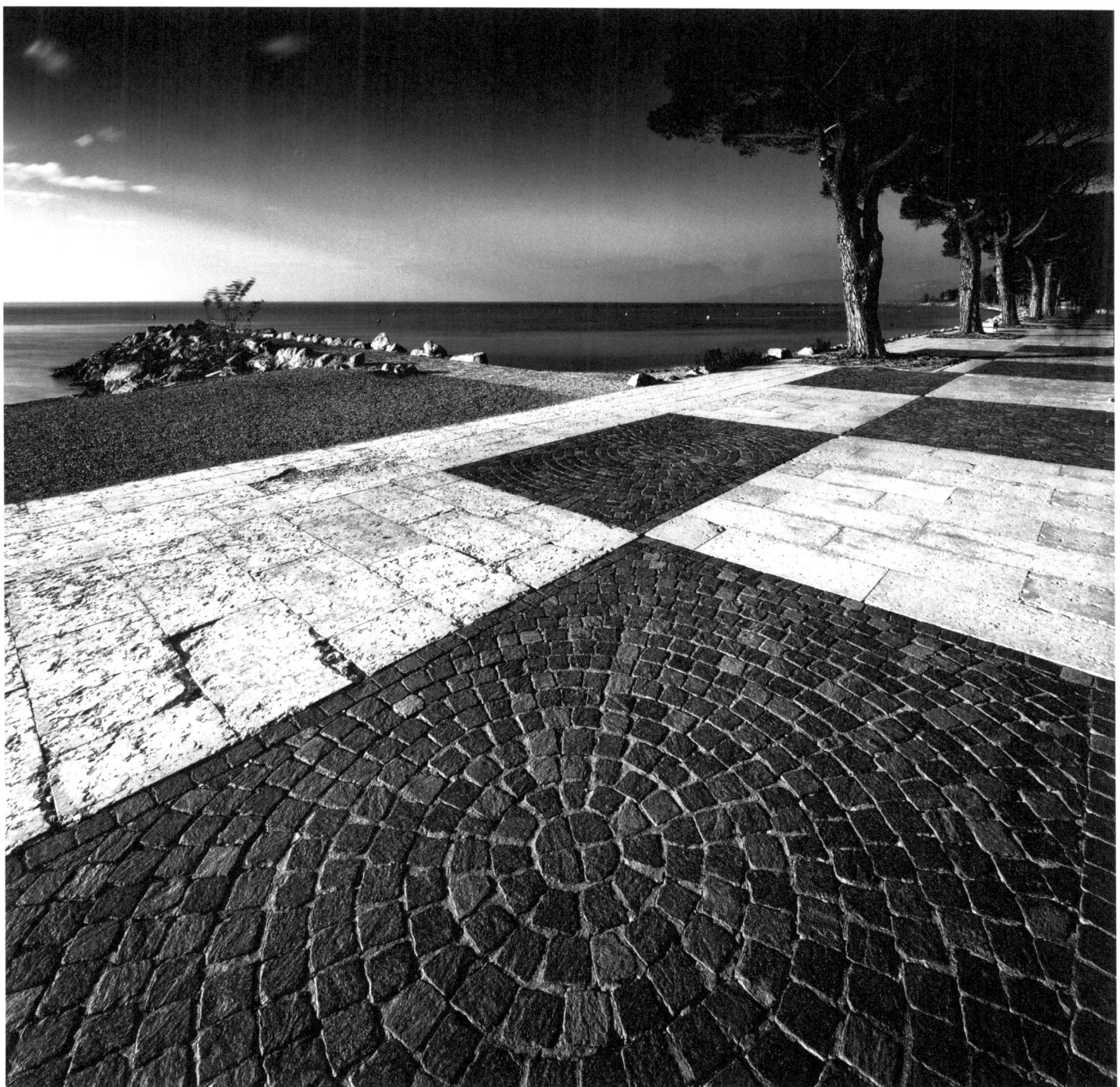
Lazise

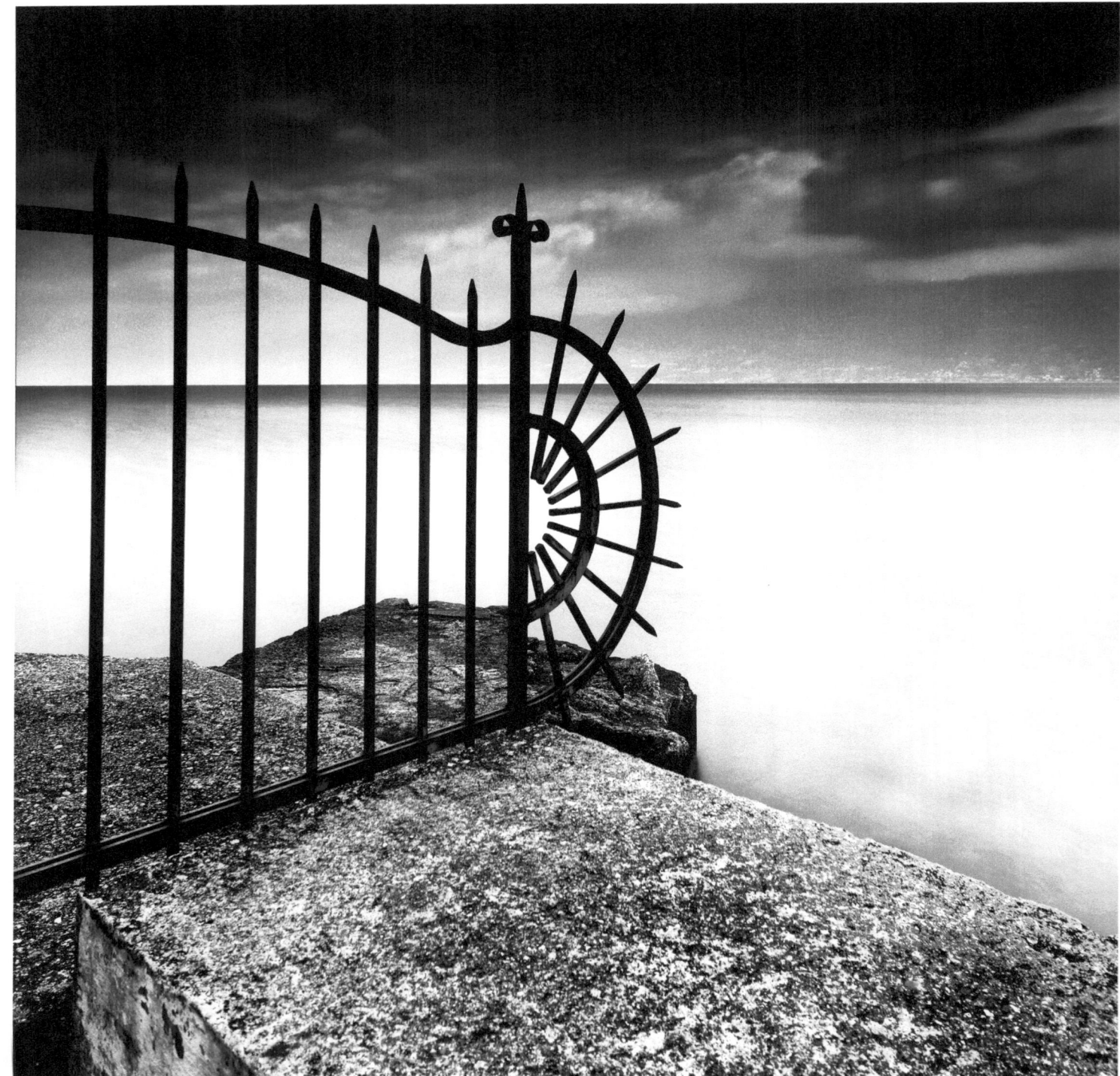
Bogliaco

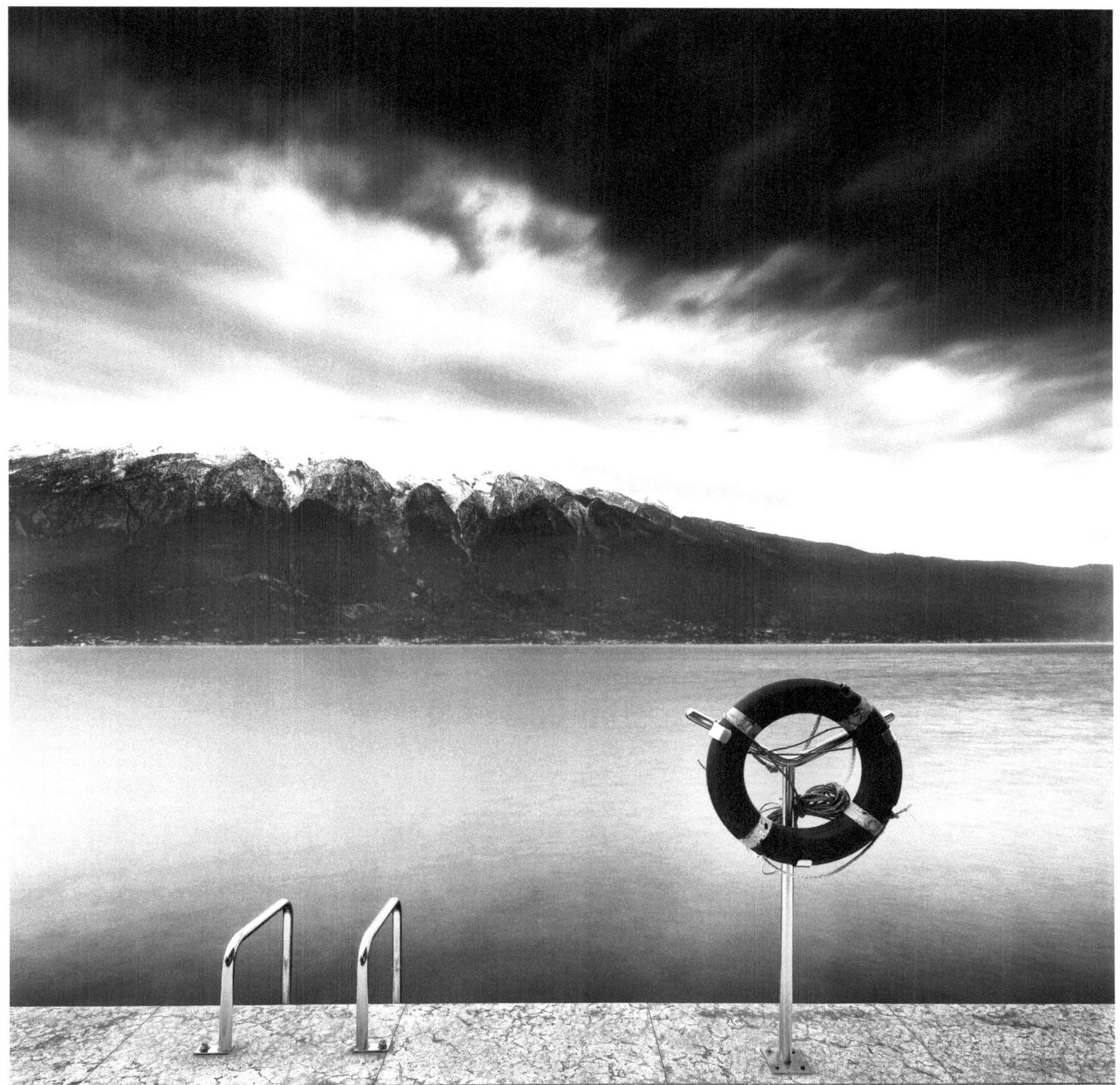
Campione

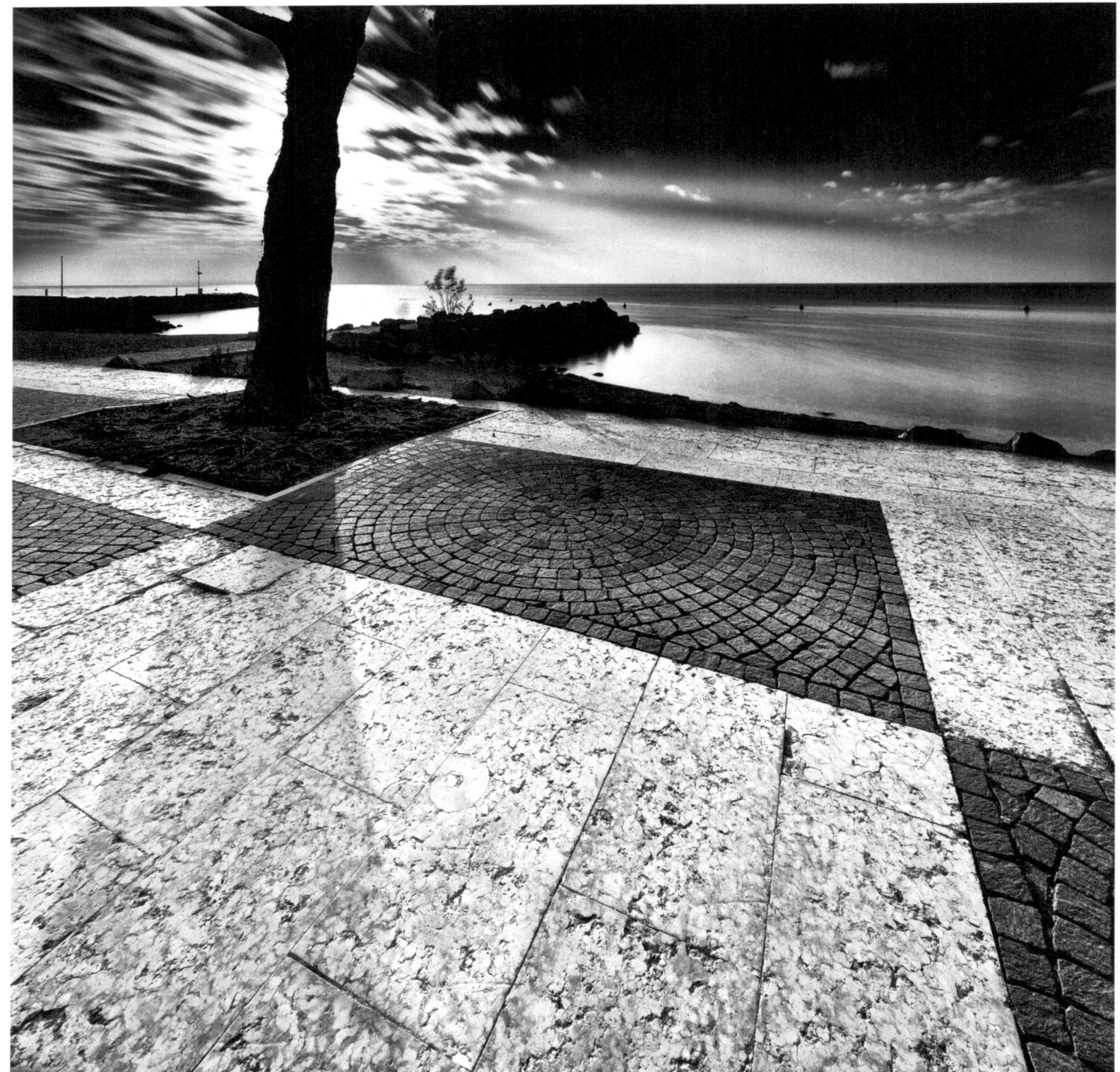

Lazise

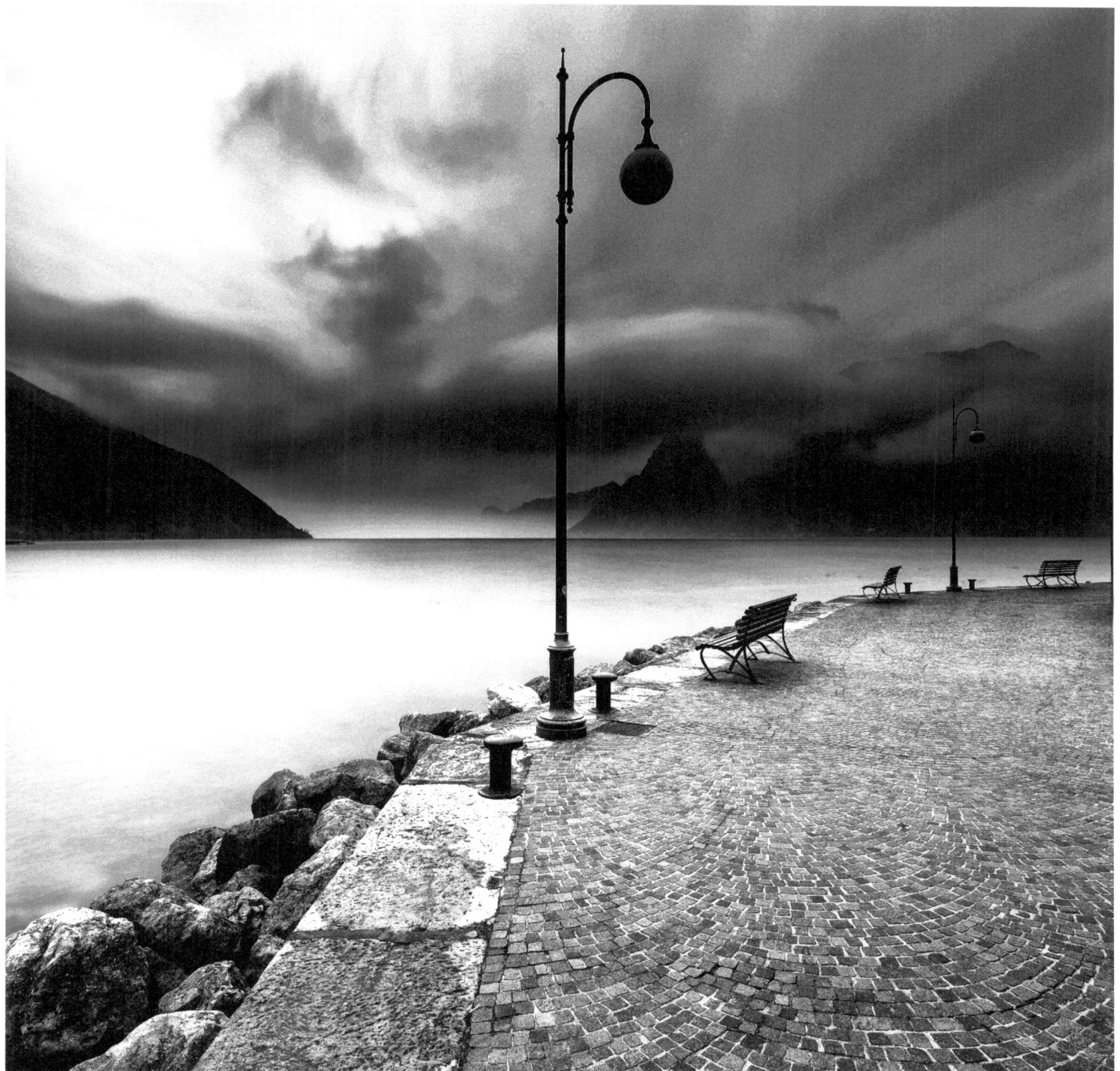
Torbole

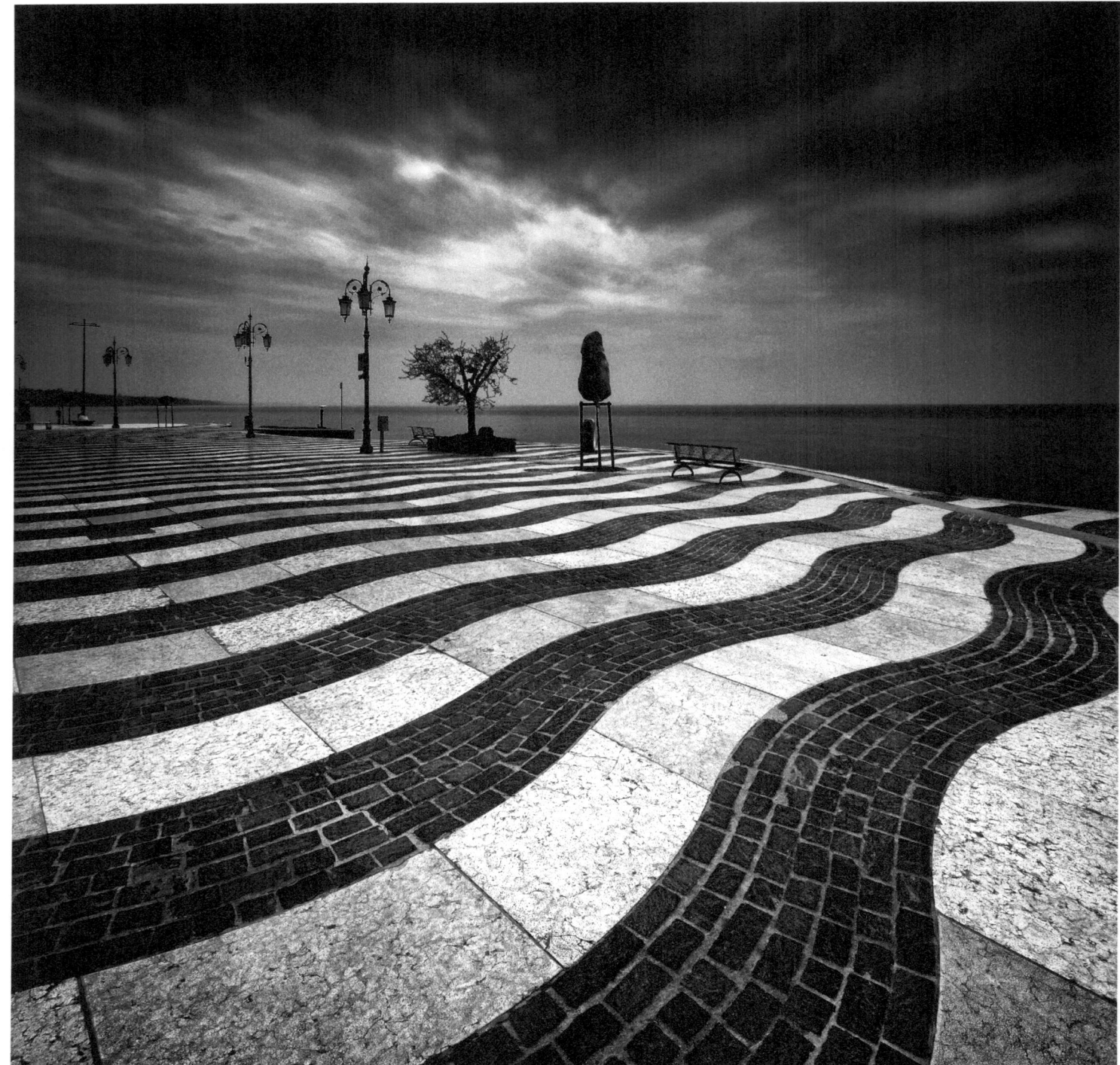

Lazise

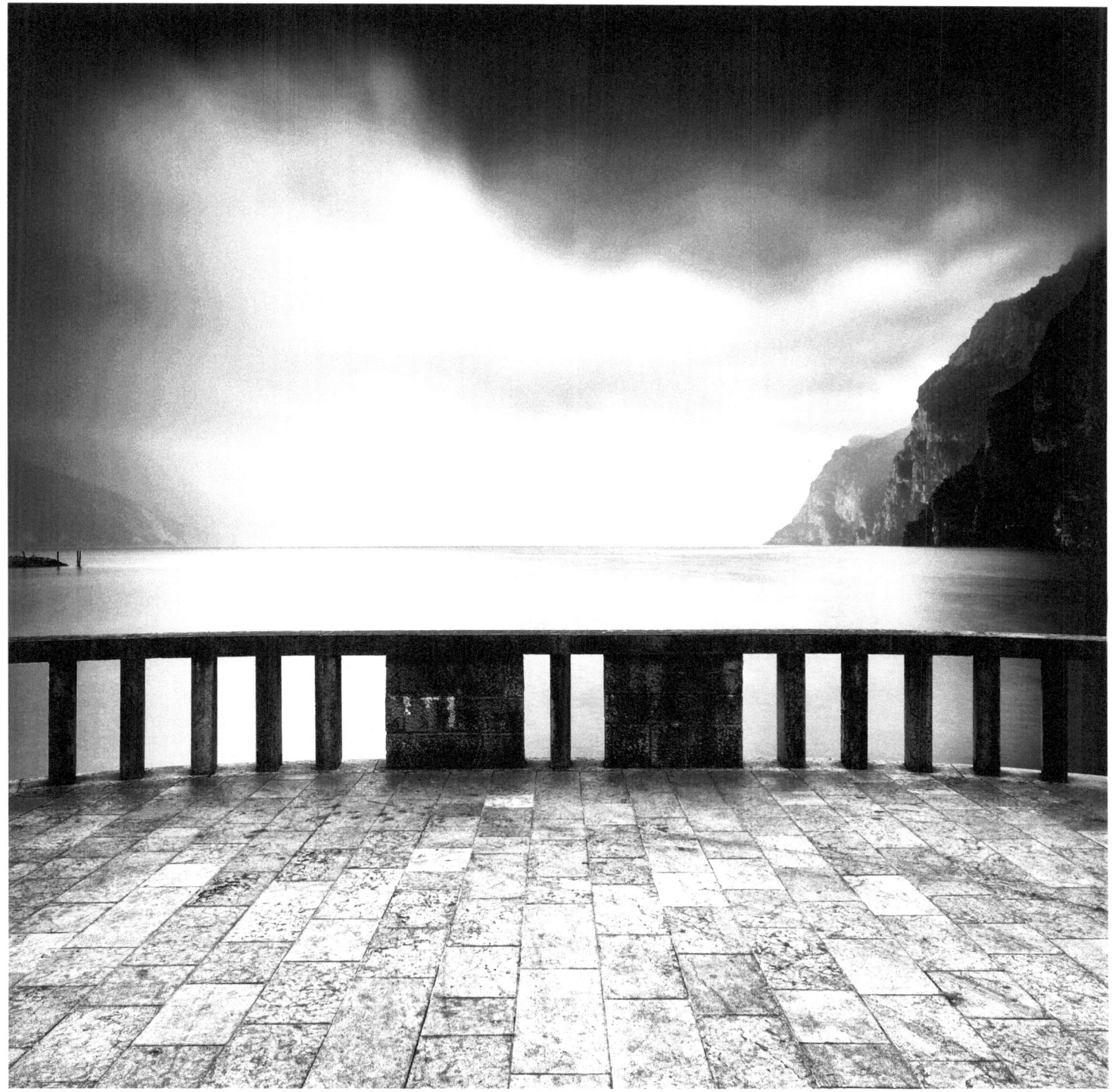
Riva del Garda

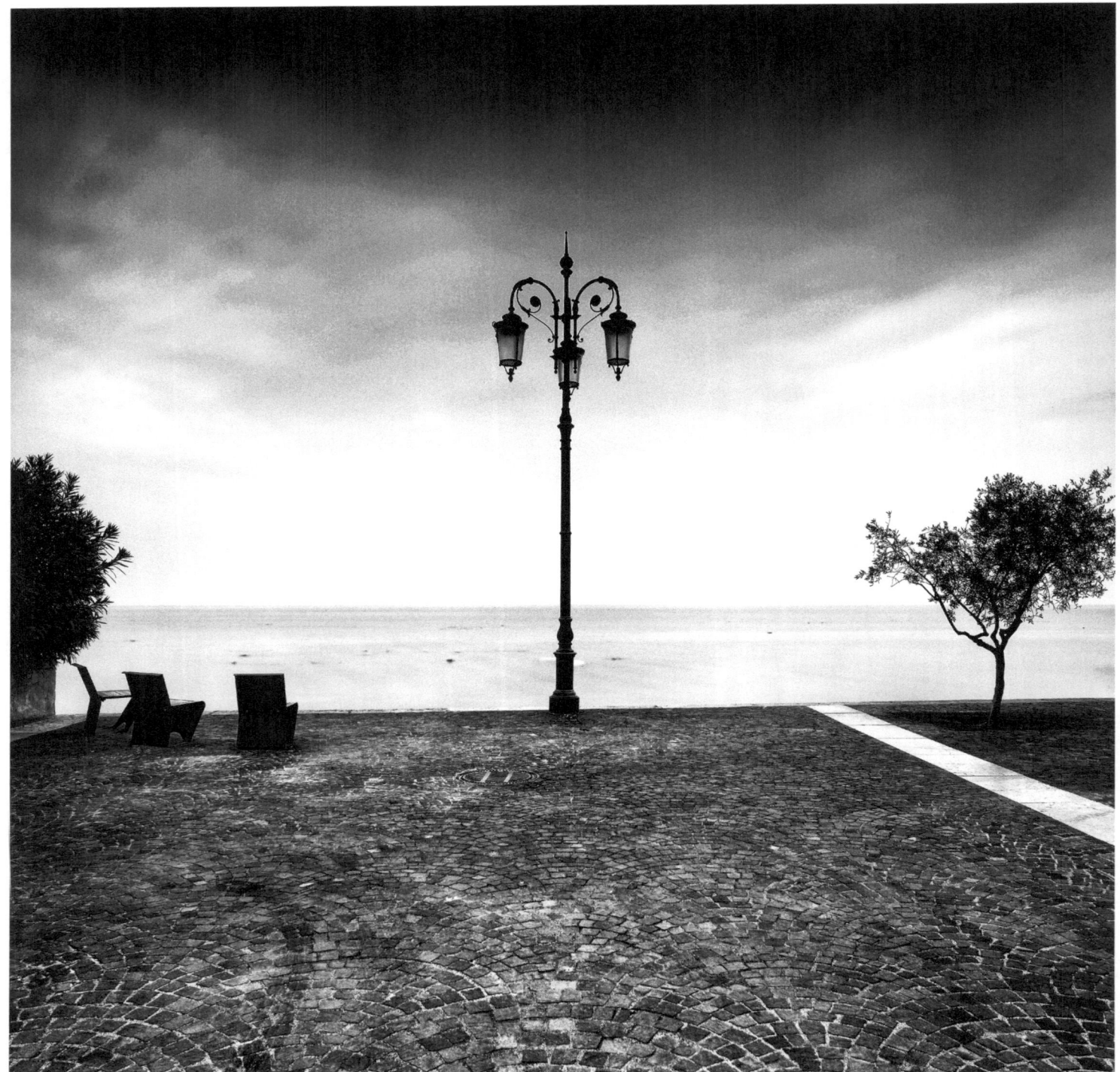
Lazise

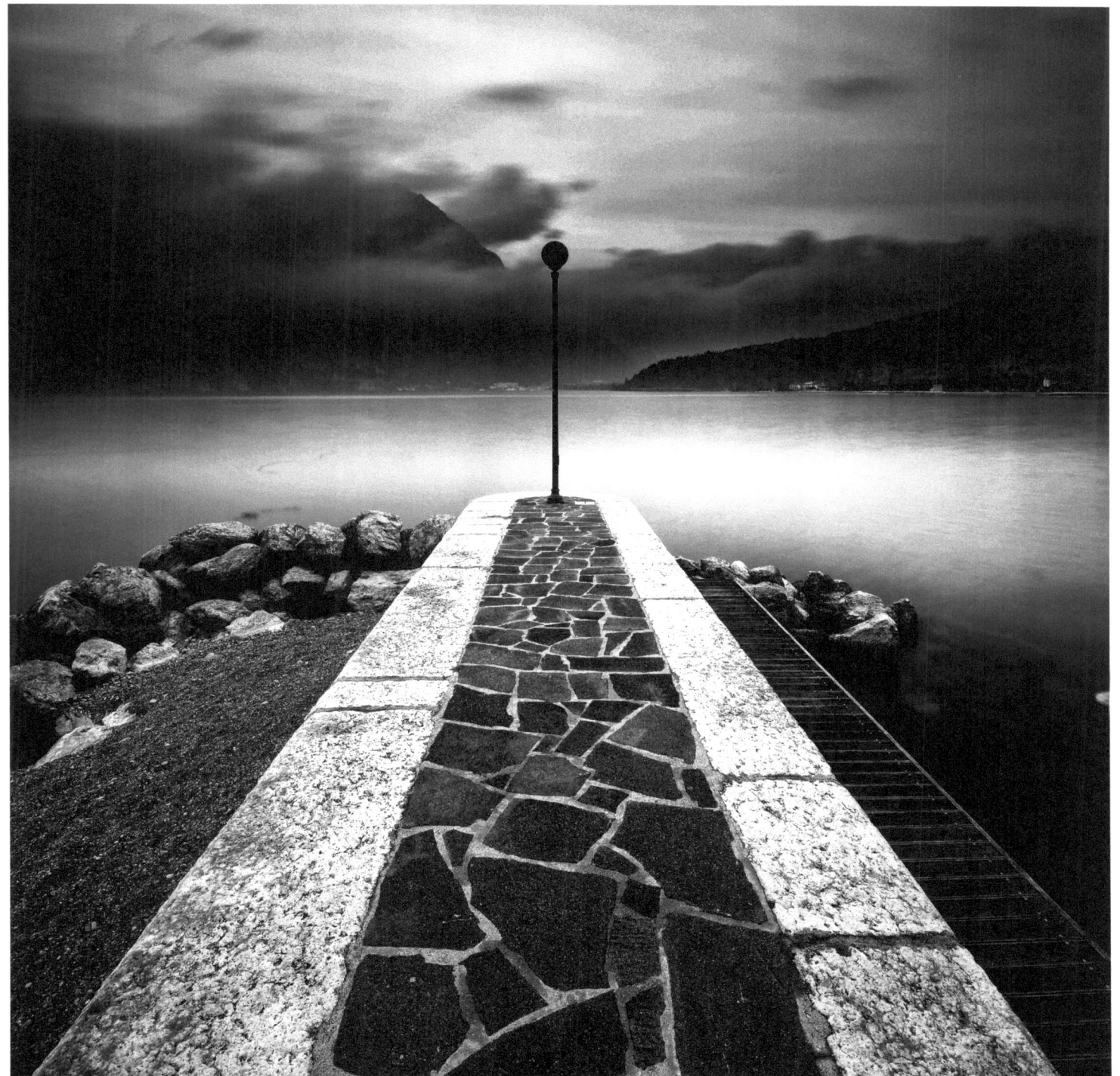
Torbole

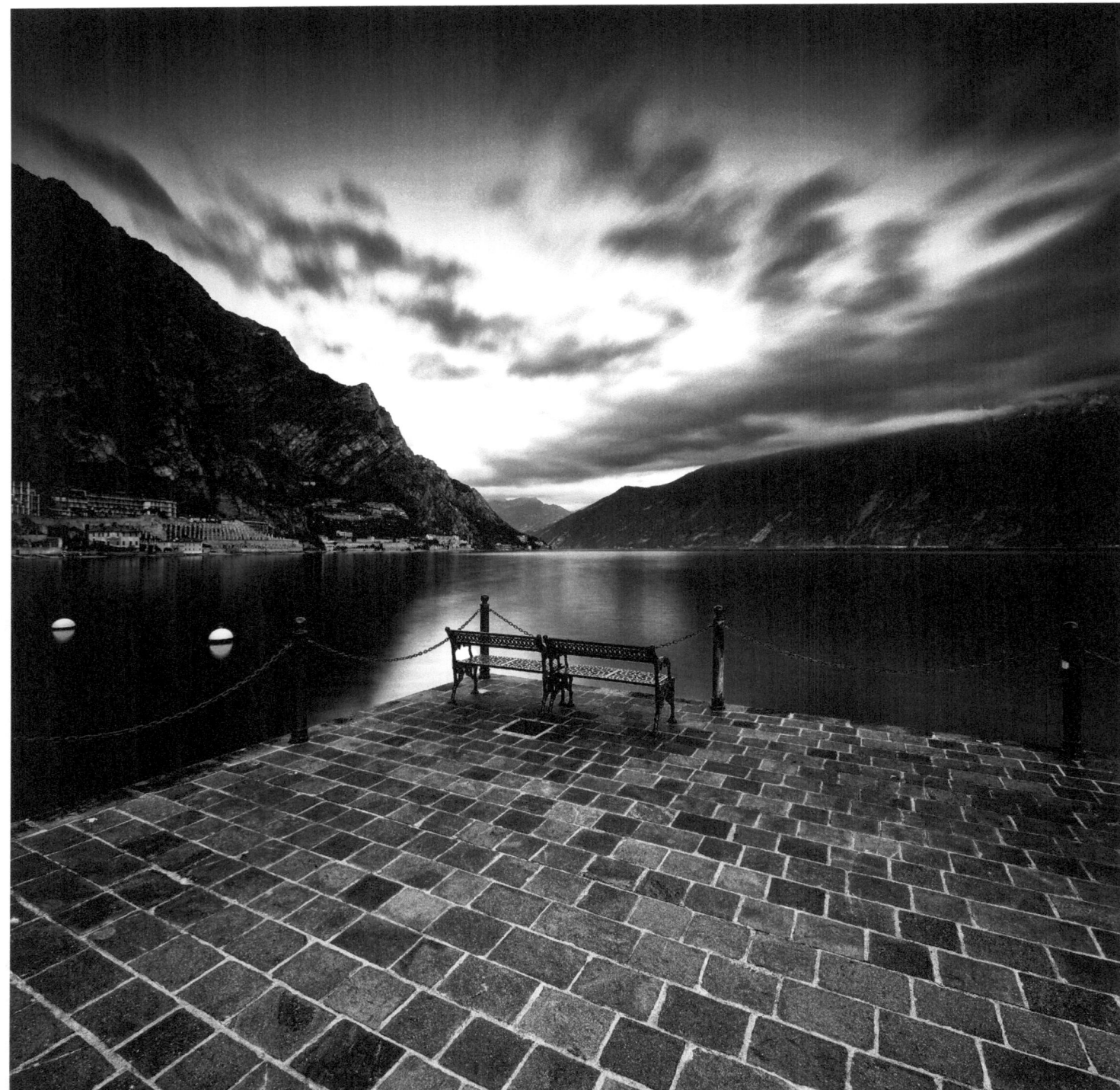
Limone

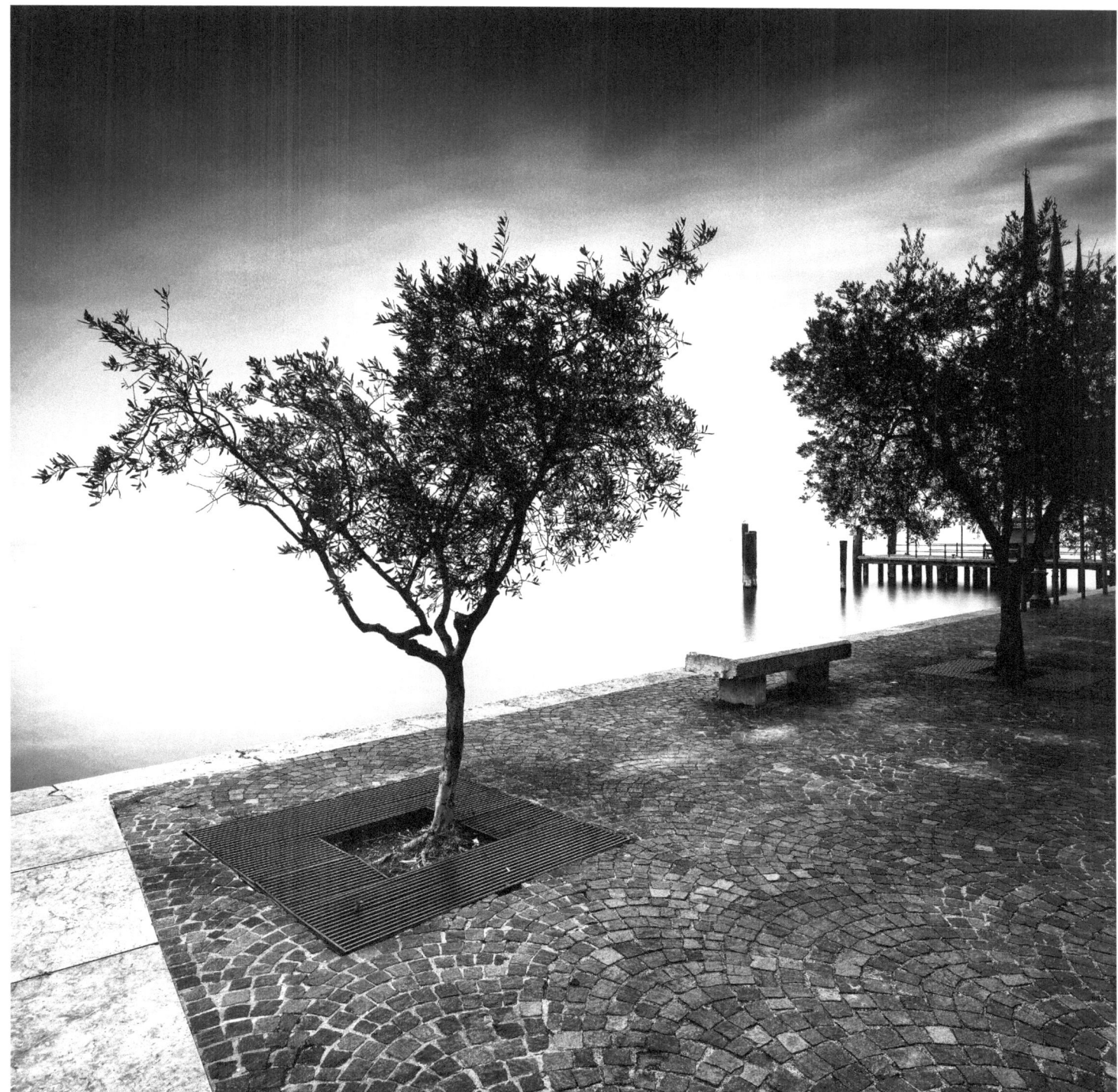
Lazise

www.ingramcontent.com/pod-product-compliance
Lightning Source LLC
Chambersburg PA
CBHW051106180526
45172CB00002B/796